가장 쉬운 독학

타타오
서예
첫걸음

가장 쉬운 독학 타타오 서예 첫걸음

초판 1쇄 발행 | 2023년 4월 17일
초판 2쇄 발행 | 2024년 11월 5일

지은이 | 타타오(한치선)
발행인 | 김태웅
기획 | 김귀찬
편집 | 유난영
표지 디자인 | 남은혜
본문 디자인 | HADA DESIGN 장선숙
표지 먹그림 | 타타오(한치선)
마케팅 총괄 | 김철영
제작 | 현대순

발행처 | (주)동양북스
등록 | 제 2014-000055호
주소 | 서울시 마포구 동교로22길 14 (04030)
구입 문의 | 전화 (02)337-1737 팩스 (02)334-6624
내용 문의 | 전화 (02)337-1763 이메일 dybooks2@gmail.com

ISBN 979-11-5768-901-9 13640

가장 쉬운 독학

타타오 ▶tatao

서예
첫걸음

타타오(한치선) 지음

📖동양북스

서예 첫걸음 추천 댓글

● 종*
하나하나 알기 쉽게 잘 설명해 주시는 점이 너무
좋습니다!! 최근 반야심경을 필사하는데 한자로
예쁘게 쓰고 싶어서 보게 되었습니다.

● Yu**
중학교 때 서예학원 다니다가 그만두고 대학생이 된
이제 웬 바람이 불어선 옛날에 썼던 벼루랑 붓 꺼내
긋기 연습부터 시작했어요! 유튜브 영상 보면서
하는 중인데 올려 주신 영상이 너무 반갑네요.
설명도 서예에 담긴 철학을 알 수 있어서 너무
즐거웠습니다.

● 룬*
이것을 자연스럽게 쓸 수 있도록 터득하기까지
얼마나 많은 인고를 겪으셨을지 혜량이 안 되네요.
백지에 붓을 대는 순간마다 두려움이 아닌 얼마나
멋진 설레임으로 맞으실지 너무너무 부럽습니다.

● 강**
획 하나하나에 의미를 부여하니까 더 새롭습니다.
설명 한마디 한마디가 차분하지만 힘이 느껴집니다.
오늘도 붓글씨에서 인생을 봅니다.

● Wa***
캘리그라피, 글씨 유튜버 중에서 한문과 정통
서예의 바탕 위에 유튜버로 이만큼 성장한 채널은
타타오님이 유일하실 줄 압니다.

● Dre**
정말 오랜만에 만나는 상징과 은유와 의미. 감각의
세계.

● 손**
선생님 영상을 통해 천, 지, 인 등 자연과 인간의
이치가 한자 한 글자에도 살아있음을 느끼고, 저의
글씨에 대한 반성도 하는 시간이었습니다.

● *보리**
깊고 오묘한 설명과 필체 – 서예 말로만 듣고
옆에서 보곤 했는데 이제라도 시작해야겠다는
마음이 듭니다.

● 이상*
고맙습니다. 말씀을 듣다 보니 한 글자 한 글자에
담아내야 할 올바른 자세를 생각하게 되네요.
소중한 기회 거듭 고맙습니다.

● On***
서예에 처음 입문했는데 무슨 말인지 귀에 쏙쏙
박히고 이해하기도 쉽고 재밌네요.

● 조**
웃프네요. 여태 몰라서 슬프고, 이제 알아서
기쁘네요.

● 민세라**
와! 영자팔법 강의 중 말씀처럼 무림비법을 몰래
훔쳐보는 것 같은 설렘입니다.

● Woo***
서예는 할아버지들이나 하는 따분한 일 혹은 글자
예쁘게 쓰기 정도로 생각했었습니다. 그런데
선생님 영상을 보고 생각이 180도 바뀌었습니다.
이렇게나 심오한 세계가 있는 줄은 꿈에도
몰랐습니다. 평생 할 수 있는 멋진 취미가 되었으면
좋겠습니다.

An****
미국에서도 잘 배울 수 있게 만들어 주셔서 선생님께 감사드립니다. 아주 유익하고 큰 도움이 됩니다.

Ya***
여러분 모두 익히 쓰고, 이익을 누리게 도와 드릴, 문득 세종대왕의 훈민정음 해례본에서의 백성을 위하는 마음이 생각나네요. 선생님의 마음을 잘 알겠습니다. 그리고 그런 무공비급을 아무한테나 가르쳐 주신다니 감사할 따름입니다.

홍**
실용적이고, 보기 드문 영상으로 많은 공부가 됐습니다.

K*
학원에 다니지 않고도 이런 강의를 들을 수 있다는 게 얼마나 감사한지 몰라요.
매 강의마다 알기 쉽게 설명해 주시는 덕분에 이해가 쉬워요. 항상 감사합니다.

마랑****
서예를 하면서 기본적으로 알아야 하는 내용을 잘 알려 주셔서 감사합니다.

티앤****
붓이 자꾸 누워서 고민이었는데 많은 도움이 되었어요^^ 감사합니다~

이**
유튜브 1년, 복지관 서예 1년 다녀도 몰랐던 것을 오늘 여기서 배우다니… 정말 감사합니다.

송****
4, 5년 배운 서예 엉터리였네요…
이런 중요한 내용을 왜 처음에 선생님들이 가르쳐 주지 않을까요??

GA***
차분한 음성으로 기초부터 자세하게 가르쳐 주시니 붓을 잡고 싶은 충동이 솟구칩니다.
앞으로 마음속에 스승님으로 섬기며 저도 시작해 보겠습니다!

키키***
아 이 느낌이었군요. 이게 중봉의 느낌이군요.

최***
글자 한 자 한 자가 다 숨결이 쌓여 있는 것 같네요.

발바****
이젠 선비란 말이 쓸 데가 있을까, 하고 생각했었는데 귀하께서 나의 생각을 완전히 바꿔 놓았습니다. 어쩜 이리도 기분이 좋은지 ㅎㅎ 원컨대 온종일 밤새고 얘기하면서 함께 붓질하고픈 선비시여!

최**
낙관에 대한 전반적인 상식을 명쾌하게 설명해 주셔서 감사합니다.

JIN***
많은 도움이 되었어요. 따라해 봤는데 글씨가 벌써부터 달라 보여요! 감사합니다. 타타오님 ^^

차례

프롤로그

—— 어느 악필의 서예 입문기 ——

저는 1988년부터 붓을 잡았습니다. 벌써 30여 년의 세월이 흘렀네요.

사실 서예를 처음 시작하게 된 계기는 저의 지나친 악필 때문이었습니다. 결혼 후 꽤나 달필이었던 아내의 권유로 서예&펜글씨 학원의 문을 두드리게 되었죠.

그런데 그것이 제 인생을 발칵 뒤집어 놓을 줄은 꿈에도 몰랐습니다. 왜 뒤집었냐고요?

서예와 완전히 사랑에 빠져 버렸거든요.

당시 직장생활을 하던 저는 퇴근하면 곧장 서예학원으로 달려갔습니다. 먹을 갈 때 나는 소리와 은은한 먹의 향은 모든 잡념을 쉬게 하였고, 흰 화선지 위를 붓으로 노닐며 일상 속의 답답함을 아주 가뿐하게 탈피할 수 있었지요. 그리고 악필에서 벗어난 것은 물론 나아가 글씨를 통해 창조자의 소박한 기쁨에도 젖을 수 있었습니다. 붓, 벼루, 먹, 종이는 제 손을 잡고 매일 고향과도 같은, 하지만 완전히 새로운 세계로 저를 이끌어 주었습니다. 인문학의 숲, 한시의 계곡, 금과옥조 같은 문자의 폭포수 사이로 말이죠. 그건 제 속에 잠재했던 불씨들에 일제히 불을 붙여 주었습니다.

매일 서예학원 문이 닫힐 때까지 서예를 했지만 언제나 목마르고 아쉬웠죠. '시간과 공간의 구애 없이 서예를 배울 수 있다면 얼마나 좋을까?'라는 생각을 참 많이 했었습니다.

하지만 그 시절만 해도 서예를 배우려면 무조건 서예학원에 다니며 월 수강료를 내고 한 번뿐인 선생님의 가르침을 그때그때 꼭꼭 씹어서 삼켜야 했지요. 지금 돌이켜보면 비능률적인 면이 꽤 많았다고 느껴집니다.

서예는 평생 가져갈 만한 취미인 만큼 시간과 공간의 제약이 있다면 곤란하겠죠? 그리고 매달 내는 수강료도 무시 못 할 부담이었습니다.

또한 일반적인 과정을 거치게 되면 진도가 무척 더딥니다. 저의 경우 첫 교본으로 장맹룡비를 썼는데, 선생님께 체본을 받고 다 써 보기까지 2년 이상 걸렸던 것으로 기억합니다. 서예 5체를 두루 공부하려면 서체별로 최소 3권씩은 써야 할 텐데 그러기엔 심리적으로 상당한 부담이 따르죠.

저는 가장 정통적인 방법으로 서예와 손글씨를 공부한 사람에 속합니다. 어찌 보면 그만큼 옛날 방식으로 어렵게, 오랜 시간 공부했다고 볼 수 있어요. 그래서 제가 지도하는 입장에서는 고리타분한 방식을 덜어내고 완전히 새로운 시스템을 만들어 제공하고 싶다는 사명감에 불타게 되었습니다. 그 결과로 이 책이 탄생하게 되었죠.

█ 시간의 제약으로부터 자유롭게!

이 책을 통해 서예를 시작하시면 학원까지 오고 가는 시간이 절감되고 자신의 시간이 허용될 때 공부하시면 됩니다. 심야에도 댁에서 쓸 수 있을 것이며 학원이 쉬는 주말에도 붓을 들 수 있습니다.

█ 비용의 부담으로부터 자유롭게!

이 책과 더불어 제 유튜브 채널을 병행해서 공부하시면 매달 수강료의 압박 없이도 충분히 심도 있게 공부하실 수 있을 겁니다.

█ 선택의 고민으로부터 자유롭게!

어느 서예학원이 좋을지, 또 어느 선생님께 배워야 후회가 없을지, 사실 이게 가장 어려운 문제입니다. 선생님의 경우 한번 입문하게 되면 나중에 다른 선생님에게로 전환하는 일이 무척 어렵습니다. 서예계가 그리

넓은 곳이 아니기 때문이지요. 하지만 여기서는 그런 부담이 전혀 없습니다. 유튜브 채널 [타타오 캘리아트]를 살펴보시면 저 타타오를 선생으로 삼을 만한지 충분히 느낌이 오실 거라 생각됩니다.

그런데 이 책 한 권으로 정말 실용 서예도 하고 작품도 할 수 있는 것일까요?

이 책 안에는 서예를 시작하는 분에게 필요한 꿀 같은 지식과 노하우가 다 담겨 있다고 보시면 됩니다. 그것도 몇 번이고 다시 확인해 볼 수 있지요. 그리고 사진과 글만으로 설명이 어려운 부분은 이 책에 나와 있는 QR코드를 통해 관련 영상을 보실 수 있도록 연결해 놓았습니다. 책과 영상을 병행해서 보시면 훨씬 이해가 쉽겠죠?

이 책은 한글, 한자 서예 입문서이며 그중에서도 판본체와 예서隷書 편입니다.

이 두 가지 서체만 제대로 배워도 기본기가 탄탄하게 잡히고 이후 다른 서체를 배울 때에도 훨씬 수월해질 겁니다.

서예는 밖에서 봤을 때 우아한 취미 정도로 볼 수 있지만 안에서 보면 훨씬 더 웅장하고 근사한 보물들이 차고 넘친답니다. 나의 내면을 잘 닦아 가며 문화의 풍요를 누릴 준비가 되셨나요?

이 책의 문을 열고 들어오세요! 당신의 여백을 아름답게 채워 갈 가치 있는 도락이 기다리고 있습니다.

제 1 강

—————— 서예를 시작하기 전에 ——————

서예를 시작한다는 것은 예술인이 되는 문으로 들어섰다는 뜻입니다. 더 깊은 추구를 하고, 더 넓은 사유의 지평을 열어야 하며, 어려움을 감내할 줄도 알아야 하겠지요. 서예는 잠깐 맛만 보기에는 너무나 심오하고 깊은 분야입니다. 그렇기에 평생 벗삼을 만한 가치가 있는 것이기도 하고요. 1강에서 배울 내용은 서예라는 장거리를 시작함에 있어 신발끈을 제대로 매고 복장을 단단히 갖추는 과정입니다. 한 단계씩 지극한 마음으로
시작해 볼까요?

서예란?

서예書藝는 한중일을 기반으로 한 기예技藝이며 붓을 통해 문자를 아름답게 표현하는 동방문화의 정수라고 할 수 있습니다. 그런데 재미있게도 한국과 중국, 일본에서 이것을 다 다르게 표현한다는 거 알고 계시나요? 각 나라마다 문자를 살펴보면 이것을 어떻게 정의하고 있는지 알 수 있습니다.

한국에서는 서예書藝라고 하는데 중국에서는 서법書法이라 합니다. 그리고 일본에서는 서도書道라고 하죠.

예藝와 법法과 도道

중국과 일본은 붓글씨를 기술인 동시에 수양체계의 하나로 보고 있었음을 알 수 있습니다.

그렇다면 한국에서 말하는 예藝는 무엇일까요?

이 글자를 고대에는 이렇게 썼습니다. 무릎을 꿇고 앉아서 나무를 심는 사람의 모습이지요. 예藝는 식물을 기르는 기술을 뜻했습니다. 달리 말하면 '생명을 기르는 일'이었죠. 우리 조상들은 문자 역시 하나의 생명이며, 그렇기 때문에 사람의 눈을 열고 가슴으로 파고드는 힘이 있다고 본 것입니다.

그 원재료인 서書는 '붓 율聿 + 가로 왈曰'입니다. '붓으로 말하는 것'이라는 의미가 되겠죠.

즉 서예書藝라는 것은 "뜻(생명)을 담은 문자를 붓으로 아름답게 전달하는 예술藝術"이라는 뜻입니다.

한글의 아름다움에 대하여

글 ← 초성
← 중성
← 종성

Letter

한글

영어

❘ 한글과 영어 비교

한글은 초성, 중성, 종성이 한 몸으로 결합되는 독특한 구조를 띠고 있습니다. 이것은 알파벳과 같은 병렬형 문자에 비해 훨씬 변화무쌍한 조합을 가능하게 하지요. 이런 조합형 글자는 보거나 쓰는 행위 자체로 뇌의 많은 부위가 자극받고 반응하게 됩니다. 그래서 한글을 쓰는 민족이 기본적으로 두뇌가 영민하다는 연구 결과도 나왔지요.

더구나 한 공간에 여러 식구를 수용하는 글자의 체계는 우리 민족의 공동체 문화와도 긴밀하게 닿아 있습니다. 한글을 쓰다 보면 각자의 개성은 표현하되 상대에게 피해를 줄 정도의 파격은 피하는 요령을 자연스럽게 터득하게 되지요.

한글의 형태를 이해하면 앎의 범위가 확장되고, 조화성이 길러집니다. 한글은 참으로 아름다운 문자입니다.

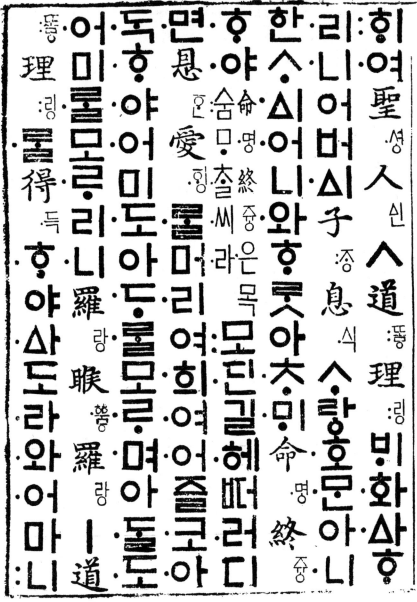

▌ 판본체

특히 이 책에서 배울 한글 서체는 고체古體인 판본체입니다. 한글의 원형
이라고 할 수 있지요.

　판본체는 굵기가 일정하고 멋을 일체 부리지 않아 담백하지만, 그
올곧음 속에 한글의 뼈가 고스란히 드러나 있어 볼수록 맛이 우러나는
아름다운 서체입니다.

서예 준비물 - 문방사보文房四寶

이제 서예 도구를 준비해 볼까요?

일류 요리사가 좋은 재료를 쓰고 칼을 제 목숨처럼 아끼듯이 서예 도구도 마찬가지입니다. 그래서 문방사우文房四友를 넘어 문방사보文房四寶, 즉 보물이라고 하는 것이지요.

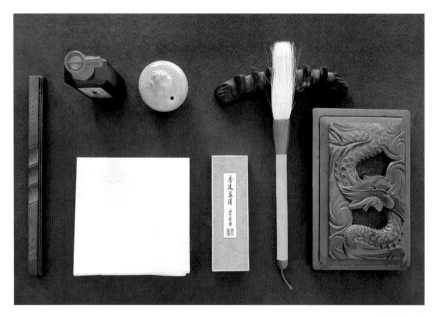

❙ 문방사보

붓

붓은 필筆이라고 합니다. 털은 한석봉이 즐겨 썼다는 노루 털, 왕희지가 사랑한 쥐 수염 털, 소꼬리 털 등 종류는 무척 다양하지만 시중에 나와 있는 것은 양모羊毛가 가장 많습니다. 그리고 붓에 힘이 있어야 하기 때문에 털의 중심부에는 돼지 털, 족제비 털 등 다른 동물의 심 있는 털이 일부 들어가지요.

붓의 사이즈

처음 서예를 시작할 적에는 14호(14mm×75mm)나 16호(16mm×85mm) 정도면 무난합니다. 여기서 "호"라는 것은 붓털의 길이가 아니라 두께를 표현한 말입니다.

작은 글씨를 쓰려면 12호나 그 이하를 쓰셔야 하겠지만, 처음에는 어느 정도 큰 글씨로 기본을 닦아 두어야 나중에 작은 글씨에서도 정밀도를 잃지 않습니다. 큰 글씨가 어려운 게 아니라 작은 글씨가 진정 어려운 것이거든요. 대가가 되면 털 한 오라기 붓으로도 쌀알 위에 글씨를 쓸 수 있게 된다고 하니 우선 큰 붓으로 정직하게 연습해 나가시면 됩니다.

붓을 고르는 요령

붓 끝이 약간 노란빛이 나며 풀어서 손가락으로 눕혔을 때 돌아오는 탄력이 있는 것이 좋은 붓입니다. 하지만 실제로 붓을 풀어 보고 살 수는 없으니 가격이 적당한 것을 사는 게 가장 무난합니다. 초심자 분들은 2~3만 원 내외의 붓으로 시작하시고 나중에 실력이 붙으면 좀 더 고급 필을 고르는 것도 좋겠지요.

먹

먹은 한자로는 묵墨이라고 합니다. 오늘 날의 먹은 송연묵과 유연묵으로 나뉘는데 송연묵은 소나무 그을음이 주원료이고, 유연묵은 기름의 그을음을 이용해 만듭니다.

그을음을 받아 거기에 아교 등을 섞어 농축하고 말리면 우리가 아는 먹이 탄생하게 되지요. 그중 고운 그을음은 고급 먹이 되고, 거친 그을음은 저가형 먹이 됩니다.

좋은 먹은 붓의 움직임을 아름답게 형상화해 줍니다.

먹을 고르는 법

보통 짙은 검은색에 광택이 돌고 은은한 향기가 나는 것이 좋은 먹이라고 합니다. 하지만 막상 이런 기준으로 고르기엔 조금 추상적인 느낌이 들죠?

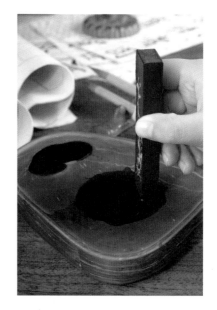

전통적으로는 일본의 고매원 먹이 유명하지만 고가에 속합니다. 5,000원~10,000원 정도의 중저가 먹도 연습용으로는 충분하기 때문에 적당하게 내 손에 착 감기는 사이즈로 고르면 되겠습니다.

황산송연묵 같은 경우는 부드러운 검은색이 나며, 그냥 순수하게 진한 먹빛을 바란다면 오죽 같은 먹도 무난하지요.

먹물

원래 먹물은 벼루에 물을 담아 먹으로 갈아서 만드는 것이 가장 좋지만 먹을 가는 시간을 절약하기 위해서 먹물을 쓰는 경우도 많습니다.

　시중에 나오는 먹물은 카본 등이 원료이기 때문에 자연의 그을음인 먹에 비해서는 인공이 많이 가미된 의미가 있어요. 그래서 글씨에서의 발색은 아무래도 맛이 떨어지며 벼루에 찌꺼기도 많이 남고 붓의 수명도 조금은 줄게 됩니다. 하지만 그런 단점에도 불구하고 시간이 대폭 절약되며 벼루 없이도 사용이 가능하고 부패 없이 오래 쓸 수 있다는 장점이 있어서 현대인들에게 사랑받고 있지요.

　제 경우는 벼루에 먹물을 살짝 붓고 물도 부어서 약간이라도 갈아서 쓰는 중화책을 사용하고 있습니다. 하지만 시간이 충분하다면 역시 먹을 벼루에 갈아서 쓰는 것을 강력 추천합니다.

벼루

벼루는 연硯입니다. 단단한 오석(검은 돌)이나 백운진상석, 단계석 등으로 만들지요.

좋은 벼루 감별법

벼루의 질은 치밀할수록 좋고 투수성이 없는 것이 좋습니다. 질을 감별할 때 물을 몇 방울 붓고 손으로 스윽 문질러 보기도 하는데 금방 스며들면 투수성이 큰 것이므로 안 좋게 봅니다.

반면 물방울을 문질러도 한동안 그대로 머물러 있다면 석질이 치밀하고 투수성이 없는 것으로 보고 좋은 벼루라고 하기도 하지요. 그리고 정밀하게 잘 갈리는 것을 상품으로 보며 실제로 먹을 갈 때 좋은 벼루는 그 느낌이 자못 황홀합니다.

벼루 추천

중국의 단계연端溪硯이 명품으로 유명하지만 지금은 더 이상 중국 외로 반출하지 않아서 가격은 상당히 고가인 편입니다. 국내에서는 남포벼루, 백운상석벼루, 자석벼루 등이 유명하지요.

나중에 실력이 붙으면 좋은 벼루 하나쯤 보유하는 것도 자연스럽겠지만 처음부터 욕심낸다고 해서 글씨를 잘 쓰거나 열심히 하게 되는 것은 아니니 초심자 분들은 2~5만 원 정도의 벼루로 시작하시는 것도 좋습니다.

그리고 벼루는 먼지에 노출되기 쉬우므로 소장용 벼루를 구입하신다면 뚜껑이 있는 것을 권합니다. 멋진 무늬가 새겨진 것이라면 금상첨화겠지요.

종이 (화선지)

서예 종이는 문인화나 사군자 등 그림에도 쓸 수 있으므로 "화선지畵宣紙"라고 합니다.

간혹 신문지에 연습하는 분도 있는데 그건 미끄러워서 제대로 연습이 되질 않습니다. 같은 이치로 일반 종이에도 서예 연습은 되지 않죠.

화선지는 약간 깔깔해서 붓이 착 달라붙으며 자연스럽게 먹물을 머금어 예술적인 필감이 나오게 됩니다.

종이를 고를 때 참고할 사항

크기 사이즈는 전지, 1/2절지(반절지), 1/4절지 등으로 나오는데, 연습용으로는 1/4절지를 많이 씁니다. 공모전 출품시에는 전지보다 큰 국전지를 쓰는 경우도 있지요.

질 종이의 질은 원래 한국 종이를 최고로 칩니다만, 저렴한 중국지가 많이 쓰이고 있는 현황입니다.

가장 저렴한 것은 기계지인데 번짐이 거의 되지 않고 미끄러워서 자연스러운 필감이 나오지 않습니다. 초심자 분들은 기계지보다는 위 레벨인 연습지를 쓰시다가 나중에 작품을 하실 때 작품지를 따로 구매하시는 것을 권합니다.

작품지는 옥판선지, 이합지 등 여러 가지가 있으며 대부분 종이 펄프 질이 치밀하며 곱고 두께도 각양각색인데 서체와 취향에 따라 고르게 됩니다.

번짐　종이마다 번짐(발묵)의 정도를 1~4단계로 표시해 둔 것이 있는데 보통 3단계 정도면 무난하고, 쓰는 속도와 취향에 따라 조금씩 달라질 수 있습니다.

붓, 먹, 벼루, 종이에 있어서 공통점은 고급일수록 조직이 치밀하며 자연산이라는 것이지요.
이 외에도 약간의 도구가 더 필요한데요, 어떤 도구들인지 살펴보도록 하겠습니다.

깔판

책상에 먹물이 묻지 않도록 해 줄 깔판이 필요합니다. 깔판은 화선지에 쓰인 글씨에서 스며 나오는 수분을 적절하게 흡수해 주어 깨끗한 환경을 지켜 주지요. 예전에는 군용 모포나 담요를 깔판으로 쓰기도 했으나 요즘은 역시 필방에서 구할 수 있습니다. 보통 대, 중, 소로 나오는데 자신의 책상에 맞는 사이즈로 고르면 됩니다.

서진(문진)

글씨 쓸 때 종이가 흔들리지 않도록 눌러주는 도구로 고무나 나무 또는 도자기, 금속 등 다양하게 나옵니다. 일자형 서진은 화선지를 재단할 때에도 유용하게 쓰곤 합니다.

연적 硯滴

벼루에 물을 붓는 용도입니다. 보통 도자기로 만들며 위에 있는 구멍으로 물을 넣어 옆에 있는 구멍으로 물을 따르는 방식이지요. 디자인은 천차만별이니 취향대로 선택하시면 됩니다.

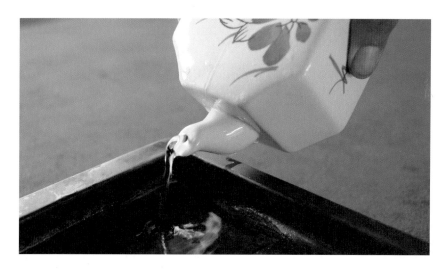

도구는 온라인 필방에서 구매해도 되고 오프라인이라면 인사동 쪽에 필방이 밀집해 있으니 두루 살펴보고 마음에 와 닿는 것으로 구비하시면 되겠습니다.

▶ YouTube
서예 온라인 강의
"서예 준비물"편

오행五行의 전사들

서예도구를 잘 살펴보면 아주 흥미롭습니다. 붓은 동물의 털로 만들어졌고, 먹은 나무를 태워 그을음을 응집시킨 것이며, 벼루는 흙이 뭉쳐진 돌입니다. 그리고 화선지는 식물에서 만들어졌죠.

즉, 종이와 먹은 목木 기운

붓은 유동하면서 흩어지는 성질이니 화火 기운

벼루는 광물이면서 강건하므로 토土이자 금金 기운

그리고 먹물은 수水 기운입니다.

목화토금수木火土金水 오행의 기운이 고루 갖춰졌다는 것은 생명이 될 준비를 마쳤다는 의미가 되지요.

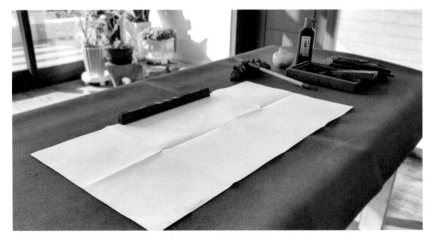

❚ 오행의 전사들

독학에는 선생이 필요 없다? No!

독학은 참으로 양날의 검과 같아서 매우 편리한 점이 있는가 하면 너무나 막막한 점도 있습니다. 처음 독학으로 서예를 해 보겠다고 마음먹어도 대부분 첫 단계에서부터 막연해지게 됩니다. 종이는 어떻게 접는 것이며, 붓은 또 어떻게 푸는 건지…

제가 오랜 세월 동안 서예를 공부하고 또 가르치면서 느낀 점은 정도 이상으로 틀에 매일 필요는 없으나 기본적인 틀을 잡아 주고 옳은 방향으로 이끌어 줄 존재는 필요하다는 것이었습니다.

실제로 제가 유튜브를 하면서 꽤 많은 분들이 독학으로 서예를 하고 계시다며 사진을 보내오셨는데 참 평가하기 난감할 때가 많았습니다. 기본 획도 만들지 않은 채로 쓰고 싶은 글씨를 마구 쓰는 것이 대부분이었기 때문이지요. 이건 안타깝다 못해 위험한 상황이라고 느꼈습니다.

서예는 모름지기 자기 수양과 이어져 있는 문화 활동이기 때문에 제대로 된 지식과 정신이 바탕에 깔려 있어야 합니다. 그렇지 않으면 아무리 오랜 시간을 투자해도 학문의 깊이가 깊어질 수 없고 자신이 지금 어디에 서 있는지 모른 채 가고 싶은 방향으로만 내달리다가는 낭떠러지로 떨어지기 십상이지요.

독학을 하려면 그 편리함에만 치중해서는 안 됩니다. 혼자서 해 나가는 만큼 더 제대로, 지극하게 하려는 정성과 태도가 필요합니다.

우선 먹을 갈면서 숨을 고르고, 종이를 접고, 붓과 재료를 다듬고 정

리하는 것이 그 시작이겠지요. 저 타타오가 아주 기본적인 것부터 정신적인 부분까지 가이드를 해 드리겠습니다. 잘 따라와 주세요.

종이 접는 법

우선 가장 먼저 연습용 종이를 접는 방법을 알려 드리겠습니다.

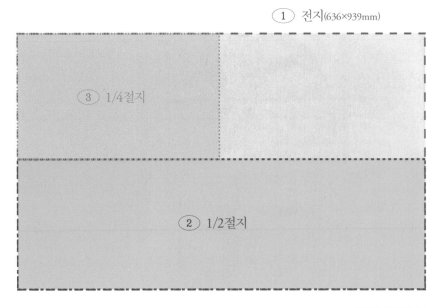

❘ 종이 사이즈 비교

일반적으로 1/4절지에 연습을 하게 되는데 전지의 절반이 1/2절지, 또 그것의 절반을 1/4절지라고 합니다. 전지를 사서 필요시에 잘라 사용하셔도 되지만 어차피 연습용 종이는 살짝 거친 것을 쓰고, 작품용은 더 고급지를 쓰셔야 하니 편리하게 1/4절지를 구매해서 연습하시는 것을 권합니다.

연습용 종이는 시간 될 때 수십 장씩 접어 두고 사용하는 것이 좋습니다. 쓰다가 종이가 부족해서 또 접어야 하면 정신이 분산되니까요.

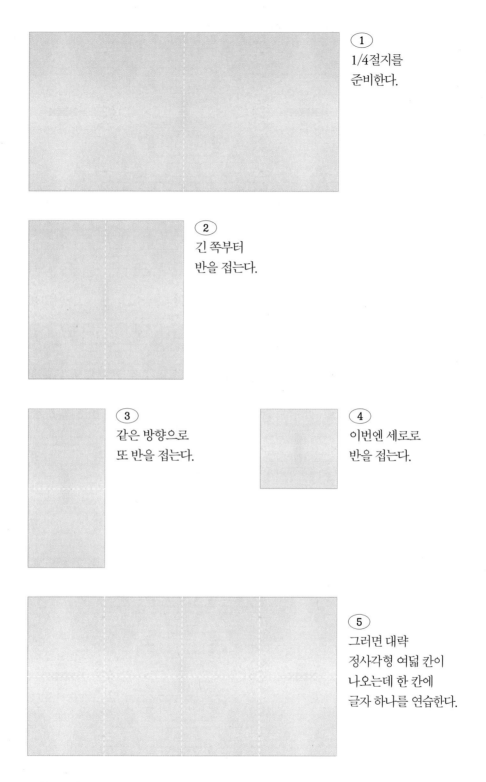

① 1/4절지를
준비한다.

② 긴 쪽부터
반을 접는다.

③ 같은 방향으로
또 반을 접는다.

④ 이번엔 세로로
반을 접는다.

⑤ 그러면 대략
정사각형 여덟 칸이
나오는데 한 칸에
글자 하나를 연습한다.

❙ 연습용 종이 접는 법

그리고 어느 단계가 되면 좀 더 작은 글씨를 연습할 수도 있는데 그 경우는 짧은 쪽은 세 칸, 긴 쪽은 여섯 칸으로 접습니다. 더 작은 글씨라면 접는 횟수를 늘려 조절하시면 됩니다.

하지만 이건 어디까지나 연습용 종이를 접는 방법이고 실제 작품을 할 때에는 상하좌우에 여백을 남겨야 합니다. 작품용 종이 접는 방법은 다음의 영상을 참고하시면 되겠습니다.

▶ YouTube
글자 수에 맞춰
종이 접는 법
영상

그리고 종이에도 앞뒷면이 있는데 비교적 매끄러운 쪽이 앞이고 거친 쪽이 뒷면입니다. 보통은 매끄러운 앞면에 글씨를 쓰지만 가끔 일부러 깔깔한 맛을 내기 위해 뒷면에 쓰기도 합니다.

먹 가는 법

먹을 가는 모습을 보고 먹이 갈리는 것인지 벼루가 갈리는 것인지 묻는 분도 있습니다. 벼루라는 돌에 물을 붓고 먹을 갈아서 먹물을 만드는 과정이므로 먹이 갈리는 것입니다.

먹 가는 시간을 줄이기 위해 먹물을 쓰기도 하지만 먹을 가는 시간의 여유로움과 한가함, 느림의 미학은 무엇으로도 바꿀 수 없는 아취가 있습니다. 먹이 갈리는 소리와 그 향기를 음미하며 마음을 가다듬는 것이 서예의 첫 번째 과정이라고 할 수 있지요.

벼루는 가능하면 늘 깨끗이 관리가 되어 있어야 합니다. 그 상태에서 연적으로 물을 붓는데 처음부터 너무 많이 붓게 되면 갈아도 갈아도 다 갈리지 않고 너무 오래 걸리므로 한 숟가락 정도만 부어서 진하게 만들고 또 조금씩 부어서 가는 것이 좋습니다.

먹을 수직으로 잡고 벼루 안에서 둥글게 팔을 돌려 먹을 갈아 주는데 이때 먹물이 튀지 않도록 주의해야 합니다. 먹물은 한번 묻으면 웬만해선 지우기가 어렵기 때문입니다.

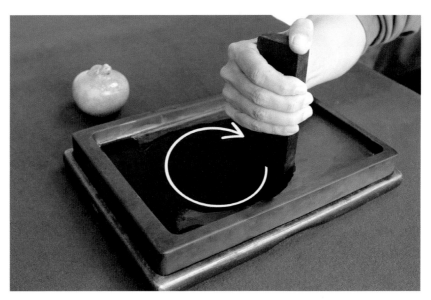

❙ 먹 가는 법

먹이 어느 정도 갈아지면 연지硯池(벼루에서 쏙 들어간 부분)에서 물을 당겨서 다시 갈아 줍니다.

먹이 충분히 갈아졌는지는 먹물의 느낌을 보면 짐작이 가는데 처음에는 구별하기 쉽지 않습니다. 그래서 붓에 먹물을 살짝 묻혀서 화선지에다가 그어 보며 농담濃淡을 맞춰 나가는 것이 좋습니다.

먹이 잘 갈린 상태는 번짐이 심하지 않고 뻑뻑하지도 않으며 부드럽게 붓이 잘 나가는 상태입니다.

먹이 갈기 귀찮다고 한 번에 왕창 갈아 놓으면 나중에 먹물이 굳어서 벼루에 딱정이가 앉고 먹물도 상할 수 있습니다. 하루 연습할 분량 정도만 갈아서 쓰고 연습이 끝나면 벼루에 남은 먹물은 파지(다 쓴 화선지)로 닦아 깨끗하게 관리하는 것을 권합니다.

▶ YouTube
먹 갈기 영상

붓 푸는 법

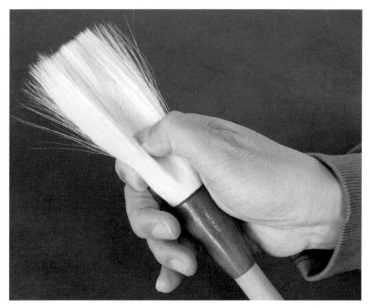

▌붓 푸는 법

▶ YouTube
붓 푸는 방법
영상으로 확인
하기

새 붓을 사면 모毛가 딱딱한 상태일 겁니다. 서예를 전혀 배우지 않고 독학으로 시작해 버리는 분들의 경우 붓을 푸는 방법을 몰라서 이 상태에서 바로 먹물을 찍는 불상사가 일어나곤 합니다.

새 붓은 풀을 먹여 놓은 상태이기 때문에 사용하기 전에 반드시 풀기를 빼 줘야 합니다.

먼저 손가락으로 꾹꾹 눌러서 모毛가 한 올 한 올 떨어지도록 풀어 준 후에 물을 적셔 줍니다. 이때 더운 물로 하면 털이 오그라들 수 있으니 찬물로 해 주세요! 그리고 아주 소량의 비누를 손에 묻혀 결 방향으로 살살 문질러 풀기를 빼 주면 됩니다.

글씨를 쓸 때에는 먹물을 붓 끝에만 살짝 적시는 게 아니라 푹 담가서 모毛의 윗부분까지 충분히 적신 후에 먹으로 짜서 쓰는 겁니다.

이때에도 너무 강하지 않게 아기 머리칼을 다루는 느낌으로 살살 짜고 붓이 납작해지면 조금씩 돌려 가며 적당량의 먹물이 남도록 조절해 줍니다.

붓 잡는 법 – 집필법執筆法

붓을 잡는 방법은 매우 중요합니다. 한번 버릇이 들면 나중에 고치기 힘드니까요.

고대로부터 붓을 잡는 요령에 대해 몇 가지 비결이 전해 내려오고 있습니다.

허장실지虛掌實指

허장실지虛掌實指란 손바닥은 계란을 쥔 듯 비우고 손가락은 단단하게 밀집해 준다는 뜻입니다. 구체적인 방법은 집게와 가운뎃손가락을 붙여서 붓대에 대고 그 맞은 편 언저리에 엄지로 받쳐 줍니다. 그리고 넷째 손가락과 새끼손가락은 붙인 채로 나머지 붓대를 받쳐 주면서 붓에 닿는 세 지점은 자연스럽게 삼각형을 이루게 되지요. 이때 중요한 포인트는 손가락의 면이 아닌 손가락 끝을 붓대에 댄다는 것입니다.

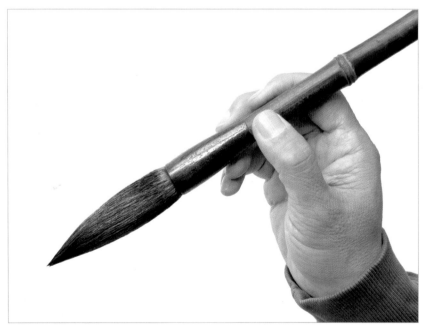

┃ 집필법

가장 쉬운 독학 타타오 서예 첫걸음

쌍구법 雙鉤法

가장 보편적인 집필법으로 쌍구雙鉤는 두 손가락을 갈고리처럼 감아쥔다는 뜻입니다. 검지와 중지 두 손가락이 한 팀이 되는 집필법이지요. 이렇게 붓을 잡았을 때 각각 손가락의 역할은 이렇게 나뉩니다.

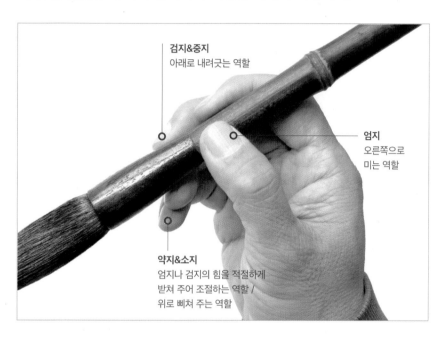

검지&중지
아래로 내려긋는 역할

엄지
오른쪽으로
미는 역할

약지&소지
엄지나 검지의 힘을 적절하게
받쳐 주어 조절하는 역할 /
위로 삐쳐 주는 역할

단구법 單鉤法

아주 작은 일기나 편지글, 사경寫經 등을 세필로 쓸 때에는 힘이 강할 필요가 없고 미세한 손가락의 감각이 중요해집니다. 이때에는 집게손가락 단독으로 하고 가운뎃손가락도 넷째 손가락, 새끼손가락과 한 팀을 이루는 단구법을 사용하는 것이 좋습니다. 하지만 기초를 공부할 때에는 이 방법은 엄두도 내지 말아야 합니다. 글씨는 모름지기 큰 글씨부터 연습하고 나중에 작은 글씨에 들어가야 그 기세가 유지되기 때문입니다.

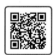

▶ YouTube
집필법 영상으로
배우기

서예 할 때의 바른 자세

현완직필懸腕直筆

서예 할 때 팔꿈치가 책상에 닿지 않게 띄우는 것을 '매달 현懸, 팔 완腕', 즉 '현완懸腕'이라고 합니다. 그리고 붓을 수직으로 세우는 것이 직필直筆이지요. 팔이 책상에 닿으면 초심자 입장에서 안정감은 느끼겠지만 붓이 쓰러지게 되고 그러면 붓의 면이 골고루 쓰이지 못합니다.

붓의 모든 털이 고르게 힘을 쓰는 상태를 만호제력萬毫齊力이라 하는데 털끝 한 올 한 올에 쓰는 이의 혼이 응결되었을 때 나오는 치밀한 느낌을 이릅니다. 현완직필을 잘하면 붓의 방향을 바꾸기 쉬워져 자유로운 운필이 가능해집니다.

❙ 현완직필

서예는 앉아서 쓰기도 하고 서서 쓰기도 하는데 이것은 주로 작품의 사이즈나 글자 크기에 따라 달라지곤 합니다. 작은 글씨는 보통 앉아서 쓰고 큰 글씨는 서서 쓰는 경우가 많지요. 딱 정해진 법칙이 있는 것은 아니지만 큰 글씨는 아무래도 넓게 봐야 하기 때문에 고정된 자세로 앉아서 쓰면 한계가 있을 수 있습니다.

일반적으로 오른손으로 붓을 들고 글씨를 쓰겠죠? 이때 왼손은 서탁에 가볍게 대 주는 정도라고 생각하시면 됩니다. 왼쪽이나 오른쪽 손에 체중이 실리거나 과한 힘이 들어가게 되면 자세가 경직되고 자연스러운 획이 나오기 어렵기 때문에 좌우 균형을 맞춰 자세를 안정되게 함이 중요합니다.

그리고 의외로 많은 분들이 모르고 있는 것이 다리의 역할입니다. 서예는 손으로 쓰는데 다리의 역할이 왜 중요할까요?

제가 초심자 시절에 어느 행서의 달인이 해 준 말이 있습니다.

"자네 행서는 어디로 쓰는 건지 아는가? 엄지발가락으로 쓰는 거라네."

서서 글씨를 쓸 때 오른발은 바닥을 딱 버텨 주고 왼발은 약간 걸어갈 듯 앞으로 내밀며 버팁니다. 그리고 양쪽 엄지발가락에 힘을 주어 독수리 발톱이 땅을 움켜쥐듯이 해 주는데, 그러면 태산 같은 안정감이 생기며 장군과도 같은 기세가 진동하게 됩니다.

서예는 손으로만 하는 것이 아니라 전신의 협조를 긴밀히 받아야 하는 것입니다.

왼손잡이도 서예를 할 수 있을까요?

판본체나 전서, 예서는 크게 상관이 없지만 해서나 행서, 한글 궁서체와 흘림체는 기본적으로 오른손에 특화된 형태로 발전되어 왔습니다. 옆으로 긋는 획이 우상향 하는 것을 보면 알 수 있지요. 오른손으로 글씨를 쓸 때에는 수평으로 획을 긋는 것보다 살짝 오른쪽 위로 올라가는 것이 더 편하게 느껴지기 때문입니다. 하지만 이것은 어디까지나 습관의 영역이라고 봅니다.

제 지인 중에 30대 서예인이 있었습니다. 사고로 오른손을 잃고 왼손으로 서예를 해야 하는 상황이 되었는데요. 그냥 서예를 취미로 하는 정도가 아니라 서실을 운영하는 선생 입장이었으니 얼마나 중압감이 있었는지 모릅니다. 하지만 그는 왼손으로 서예를 잘 해 내는 데 성공하고야 말았습니다. 비결이 무엇이었을까요? 해야만 한다는 결심 그 하나였습니다. 그는 결국 그 어렵다는 청년작가에도 선발되고 대한민국 서예대전에서도 큰 상을 받았습니다.

그리고 제 스승님이기도 한 여초 김응현 선생님의 경우도 있습니다. 연로하셨던 여초 선생님은 전시를 앞두고 욕실에서 넘어지며 오른팔이 부러지는 사고를 당하셨습니다. 전시를 포기하셨을까요? 아닙니다. 그날부터 왼손으로 연습하고 쓰신 결과, 훌륭한 좌수서 전시를 마침으로써 세간을 놀라게 한 바 있습니다. 핵심은 의지와 노력입니다.

어떤 선생님을 고를까…?

제가 처음 서예를 시작한 1988년도로 거슬러 올라가 이야기를 해 보려
합니다.

어떤 선생님에게 서예를 배워야 할까… 고민하던 시절이었죠. '선생
님을 고른다'라는 표현은 좀 건방진 느낌이 있긴 합니다만, 이것은 무척
중요한 사안입니다. 왜냐하면 아무리 열심히 공부해도 선생을 넘어서기
가 어렵기 때문입니다. 그래서 처음에 선생님을 찾을 때 최대한 높은 격
에서 찾아야 하는 것이죠.

제가 선생님을 찾던 당시에는 인터넷도 없어서 정보량이 굉장히 제
한되어 있었습니다. 동네에서 너무 멀지 않은 곳에 대한민국 서예대전
특선작가가 계시다기에 고민 없이 달려가 바로
등록했던 기억이 납니다. 지금 돌아보면 참
안일한 선택이었지만 별 뾰족한 수도 없
었습니다. 몇 년 후 그 선생님은 서
단을 떠나 버리셨으니 저는 다시
선생님을 구해야 했죠. 이때 생각
한 선생님의 기준은 이전보다 훨씬
디테일해졌습니다.

공모전 수상경력 말고도 진짜
실력이 있는 작가를 찾고자 했지요.

수상경력과 무관하게 보석 같은 분들이 계시기 때문입니다. 그래서 도록이나 서예잡지를 통해 작품들을 확인했습니다. 그리고 그 실력이 계속 향상되는 분이길 바랐습니다. 그건 지금도 여전히 공부하고 있는 선생님을 뜻하죠.

사실 대부분의 선생들은 공모전 초대작가쯤 되면 공부를 놓고, 그동안 이룬 솜씨로 평생 비슷한 수준의 체본을 해 주며 먹고삽니다. 저는 서예에서 이루고자 하는 경지가 사뭇 높았기 때문에 그런 선생의 문하로 들어가고 싶지는 않았어요.

작년보다 올해의 작품 수준이 더 높은 선생님, 세월이 흐르면서 글씨와 인품이 함께 원숙해지는 인서구로人書俱老의 표본이 내 선생님이길 바랐습니다. 그런 스승을 두어야 내가 바르게 성장할 수 있다고 보았으며 그것은 맞는 판단이었습니다.

누구나 그런 선생님을 원한다고요?

그렇지 않은 경우도 너무나 많습니다. 바른 성장보다는 빠른 성장을 바라는 이들은 자신을 편애하는 선생을 좋아하기도 하며, 엄한 선생을 싫어하지요. 심지어 잘생기거나 매력적인 선생님을 선호하는 측면도 있습니다. 작품을 할 때 낙관 정도는 대신 써 주는 친절한 선생님을 원하기도 하고요.

오랜 세월 서예를 공부하고 또 가르치면서 선생님의 자질에 대한 질문을 스스로에게 해 왔습니다. 그리고 마침내 이런 결론을 내렸죠.

좋은 선생님이란

첫째, 실력이 있어야 하고,

둘째, 끊임없이 모색하고 나날이 발전해야 하며,

셋째, 인성이 맑고 좋은 사람이어야 한다.

라고요.

제 2 강

기초 한글 서예

지금 배우게 될 과정은 앞으로의 서예 인생에 있어서 가장 중요한 단계가 될 것입니다. 기본 획과 필법을 익히는 이 과정이 중요한 이유는 초석을 제대로 다지지 않은 채로 서력이 쌓이게 되면 다시 제대로 된 길로 돌아오기가 무척 어렵기 때문입니다. 이미 십 년 이상 붓을 잡았어도 앞으로 나올 내용들이 생소하다면 정말 무서운 일이겠지요? 너무나 중요한 서예의 비기秘器들을 가득 담았으니 마음을 활짝 열고 모든 내용을 잘 숙지해 나가시기 바랍니다.

뼈대 있는 획을 만드는
세 가지 방법

서예는 딱딱한 펜이 아닌 부드럽고 유연한 붓을 사용하기 때문에 쓰는 방법에도 분명한 차이가 있습니다. 지금부터 알려드릴 이 방법들은 서예의 가장 기초 단계이자 제일 중요한, 획 안에 뼈를 심는 과정입니다. 이 단계를 지극하게 해 두면 한글이나 한자의 그 어떤 서체에도 힘이 실리고 생명성이 감돌게 됩니다.

역입逆入

'거스를 역逆, 들 입入'으로 이루어진 '역입'이란 붓이 거꾸로 들어갔다가 나오는 것을 말합니다.

　　그림으로 표현하자면 이런 느낌이지요.

┃역입

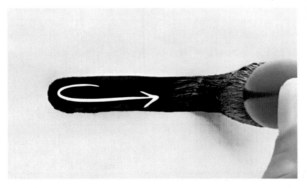

그냥 일자로 가지 않고 반대로 들어갔다가 다시 나오는 이유는 무엇일까요?

붓은 끝이 모아져 뾰족한 형태입니다. 역입을 하지 않으면 획의 시작부가 날카롭게 되겠죠. 이 경우 획에 힘이 제대로 실리지 않습니다.

반대로 역입을 하면 시작부가 도톰하게 힘을 저장하게 되고 획도 건실해집니다.

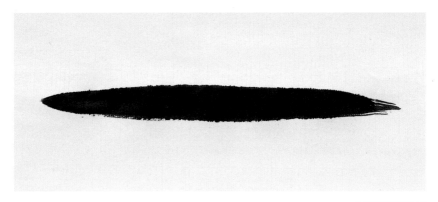

▌역입하지 않은 획

▌역입이 잘 된 획

마치 권투선수가 주먹을 뒤로 당겼다가 풀 스윙했을 때 그냥 잽보다 훨씬 강력해지는 것과 같은 원리지요. 개구리가 멀리 도약하기 전에 몸을 뒤로 움츠려 힘을 응축하는 과정이라고 생각하시면 됩니다. 획이 끝

난 이후에도 반대로 다시 돌아 나오는데 이것을 역출逆出, 도출到出 또는 회봉回鋒이라고 합니다.

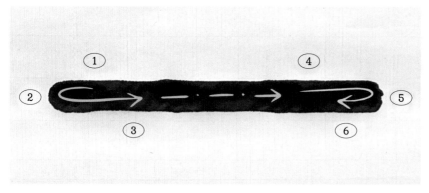

■ 역입의 순서

역입의 순서를 풀어서 설명하면 다음과 같습니다.

① 그으려는 획의 반대로 거슬러 들어간다.

② 약간 둥글게 감아 주고

③ 원래 가려는 방향으로 나아간다.

④ 끝에 도착하면

⑤ 다시 둥글게 감아 주고

⑥ 돌아 나온다.

▶ YouTube
역입 영상으로
배우기

역입을 다른 말로 장봉藏鋒이라고도 합니다. '감출 장藏, 칼끝(붓끝) 봉鋒'인데, 붓끝이 획 속으로 감추어지는 상태를 이르지요. 그 반대말은 노봉露鋒이며 붓끝이 밖으로 드러난 상태를 말합니다.

　전서나 한글 판본체는 장봉을 하고, 예서와 해서, 한글 궁서체는 장봉과 노봉이 섞이며, 행서는 노봉을 주로 하고, 초서와 한글 흘림은 거의 노봉입니다. 쓰는 속도가 빨라질수록 붓끝을 감출 시간이 없어지는 것이겠지요.

중봉 中鋒

역입을 하고 나면 본격적으로 획이 시작되겠죠? 이때 중봉中鋒이라는 핵심 기술이 나옵니다.

'가운데 중中, 칼끝 봉鋒'으로 이루어진 '중봉'은 획의 가운데로 붓끝이 지나가는 필법을 이르는데, 중봉이 제대로 된 획을 보면 가운데에 칼자국처럼 깊은 선이 남기도 합니다. 이것이 바로 필봉筆鋒의 통쾌한 흔적이지요.

ǀ 중봉의 획

중봉을 하기 위해서는 팔꿈치를 들어 붓을 수직으로 세워 줘야 합니다.

초심자들은 붓끝이 한쪽으로 치우치는 경우가 많은데 이것을 '치우칠 편偏, 칼끝 봉鋒'을 써서 편봉偏鋒이라고 합니다. 편봉으로 글씨를 쓰게 되면 붓에 힘이 고르게 퍼지지 못하여 필력筆力이 약해지고, 이것이 장기화되면 한쪽 면만 닳아서 붓의 생명도 단축되지요. 가끔 획의 변화를 위해 일부러 편봉을 쓰는 경우도 있으나 그것은 고수의 영역이므로 초심자 분들은 언제나 중봉이 잘 되도록 연습하셔야 합니다.

▎편봉

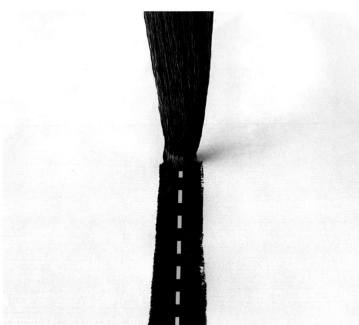
▎중봉

▶ YouTube
중봉 영상으로
배우기

옛 사람들은 중봉의 이치를 온몸에 새기고자 각별한 노력을 기울였습니다. 중봉이 잘 된 느낌을 비유적으로 표현한 말이 몇 가지 있는데, 함께 그 느낌을 새겨 볼까요?

추획사錐劃沙(송곳 추/새길 획/모래 사)

모래 위에 송곳으로 글씨를 써 보면 붓끝이 경망스럽게 드러나지 않고 속으로 감싸이게 되는데 이런 모습을 보며 중봉의 묘한 이치를 체감한 단어입니다.

인인니印印泥(도장 인/도장 인/진흙 니)

도장을 인주印朱에 수직으로 꾹 눌렀다 떼는 것과 같이 획 역시 종이에 파고드는 묵직함으로 써야 한다는 의미입니다.

입목삼분入木三分(들 입/나무 목/석 삼/나눌 분)

이 말은 성어成語가 될 정도로 유명한데 당나라 장회관張懷瓘의『서단書斷』에 나오는 일화입니다.

"진나라 황제가 북쪽 교외에 제사를 지내는데, 왕희지가 축하하는 판을 썼다. 공인이 그것을 새기려고 하자 붓이 나무에 세 치나 들어갔다. 晋帝時祭北郊, 王羲之書祝版, 工人削之, 筆入木三分."

왕희지의 글씨가 어찌나 중봉이 잘 되었는지 그 먹빛이 나무 깊숙이 파고들었다는 이야기입니다. 약간의 과장이 있긴 하지만 바로 중봉의 극치를 표현한 말이지요.

삼절 三節, 三折

'석 삼三, 마디 절節 또는 꺾을 절折'로 이루어진 삼절은 일파삼절一波三折의 준말로 획을 한 번 그을 때 세 마디를 지어 준다는 뜻입니다.

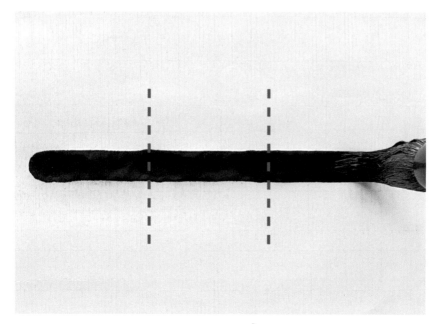

❚ 삼절

획을 한 번에 쭈욱 그으면 붓이 점점 누울 수밖에 없겠죠? 중간에 한두 번씩 멈추는 듯하며 붓을 세우고 다시 출발하는 것이 삼절입니다. 마치 서울에서 부산까지 차를 몰고 가자면 중간에 두어 번은 휴게소에 들러서 배도 채우고 주유도 하는 것과 같은 이치라고 볼 수 있지요.

말하자면 삼절은 운동과 휴식입니다. 그런데 여기서 정말 중요한 것은 가다가 그냥 가만히 멈춰 있는 게 아니라는 것입니다. 예를 들어 삽질을 하다가 허리를 숙인 채로 그냥 멈춘다고 생각해 보세요. 그건 아주 고역일 겁니다. 쉴 때는 허리를 펴 주어야죠. 이와 같이 붓도 가다가 멈췄으면 반대 방향으로 밀듯이 세워 주는 겁니다.

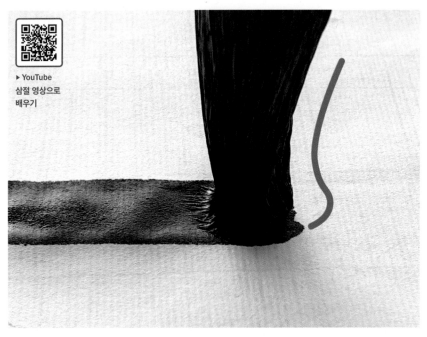

▶ YouTube
삼절 영상으로
배우기

▎삼절법

삼절의 구체적인 요령은 붓을 들어올리는 게 아니라 필압을 그대로 유지하면서 뒷방향으로 살짝 미는 것인데, 그렇게 하면 붓에 팽팽한 긴장감이 실리며 다시 나아갈 힘을 갖추게 되지요.

이 작은 동작 속에서 획의 질은 탄탄해지고 약간 꼬였던 붓털도 그 순간에 바로잡을 수 있습니다.

또한 삼절은 획을 무쌍하게 변화하는 데에도 쓰이는데 삼절을 하면서 점점 굵게 펴기도 하고, 삼절을 통해 점점 가늘게 거두어서 붓을 뽑기도 합니다.

삼절 할 때의 삼三은 상징적 숫자일 뿐 획의 길이에 따라 2절, 1절 등 조절이 가능합니다.

나중에 고수가 되면 눈에 보이지는 않지만 스치듯 지나가며 꺾는 음절陰折을 할 수 있게 되는데, 기본이 충분히 손에 익을 때까지는 제대로 해 나가는 지극함이 필요합니다.

역입逆入, 중봉中鋒, 삼절三折

역입逆入, 중봉中鋒, 삼절三折 이 세 가지는 서예를 바로 세우는 천금과도 같은 기술입니다. 이것을 제대로 익혔다면 어디에서 서예를 해도 잘 배웠다는 말을 듣습니다. 반면 이런 기초가 없이 겉멋만 부리는 글씨는 그 깊이가 얇음이 금방 드러나 보이지요.

이러한 기초에 아주 엄격했던 추사秋史 김정희 선생은 심지어 조선의 명 필 원교 이광사나, 전라도 명필 창암 이삼만 같은 분의 글씨에 대해서도 "붓도 못 세우는 언필偃筆"이라며 혹평을 했던 바 있습니다.

요즘 유행하는 캘리그라피는 누구나 쉽게 시작할 수 있고 진입장벽은 낮 으나 이런 기초가 약해 나중에 깊게 뿌리내리기 어렵고, 멀리까지 그 예 술의 가지가 뻗어 나가는 경우가 드문 것이라고 봅니다. 물론 서예의 바 른 기초를 닦은 연후에 이뤄지는 캘리그라피는 그 깊이가 다르겠지요.

철획은구鐵劃銀鉤

역입, 중봉, 삼절이 잘 된 글씨는 그 획이 철과 같이 단단하고 은 갈고리 처럼 정교하다.

— 당대 서예가 구양순의 [용필론] 中

기본 획 연습

점 찍기

서예를 함에 있어서 가장 먼저 풀어 나가야 할 기본 획은 무엇일까요? 바로 모든 획의 시초라고 할 수 있는 '점(·)'입니다. 하지만 점點을 가장 처음에 배우는 것이 제일 쉽기 때문은 아닙니다.

기본이 더 어렵다고 하여 "점 10년"이라는 무시무시한 표현이 있을 정도지요. 붓을 십 년쯤은 잡아야 점을 제대로 찍을 수 있다는 뜻이며, 점 찍는 것만 보아도 그 사람의 필력을 알 수 있다는 의미도 됩니다.

점 찍는 요령

우선 점이라고 단순하게 붓을 위에서 아래로 쿡 내리찍는 것이 아닙니다. 붓 털이 부서지며 난잡한 형상을 이뤄도 안 되고, 붓을 눕혀서 뾰족한 여우귀가 생겨도 올바른 점의 형태가 나오지 않지요. 붓을 태극무늬로 돌리면서 원을 그려 주어야 상하좌우 어느 쪽으로도 치우치지 않은 둥근 점이 완성됩니다.

이때 주의할 것은 붓끝으로 그림 그리듯 태극무늬를 그리는 것이 아니라 붓끝에서 1~2센티미터 가량 윗부분으로(점의 크기에 따라 달라짐) 태극 형상을 그리며 왼쪽 반원, 오른쪽 반원을 만들어 주는 것입니다.

점을 찍는 구체적인 방법을 순서대로 풀어 설명하면 다음과 같습니다.

①
붓끝이 지면에
닿으면 둥글게
내려오며 왼쪽
반원을 만든다.

②
붓이 점의
왼쪽 하단까지
내려왔으면

③
붓면을 바꿔서 우측
상단으로 이동한다.

④
우측 하단을 향해
둥글게 감아
내려온다.

⑤
오른쪽 반원과 왼쪽
반원이 부드럽게
연결되면

⑥
점의 중심부에서
붓을 떼어 준다.

이렇게 쓰면 붓이 닿는 시작부와 마지막에 붓을 떼는 자리가 감춰지므로 깔끔한 둥근 모양이 나옵니다. 아주 짧은 역입逆入과 회봉回鋒을 해 준다고 생각해도 좋습니다.

　점을 제대로 찍으면 거기에서 멈추는 게 아니라 많은 획에 있어서도 엄청난 공력이 솟아나게 됩니다. 더구나 한글은 천지인天地人이라는 요소를 근본으로 삼고 있는데 그중에서도 점은 바로 "천天", 즉 하늘을 표현한 심볼이기도 하니 더욱 의미심장하지요.

옆으로 긋기

점이 하늘天을 상징하는 심볼이라면 옆으로 긋기는 평평한 땅地을 상징합니다.

판본체에서의 옆으로 긋기는 어느 한쪽으로 치우치지 않게 일자로 건실한 획을 만들어 주면 됩니다.

앞에서 배웠던 역입逆入, 중봉中鋒, 삼절三折을 활용하여 획을 만들어 볼까요?

▎옆으로 긋기

① 거꾸로 들어가고 **(역입)**
② 붓끝을 가운데로 모아서 **(중봉)**
③ 하나, 둘, **삼절** 하며 끝까지 가고
④ 다시 거꾸로 돌아 나온다. **(회봉)**

앞으로는 일일이 언급하지 않더라도 모든 획에 역입, 중봉, 삼절, 회봉하는 것을 기본으로 해 주시면 되겠습니다.

내려 긋기

내려 긋기는 똑바로 선 모습이니 바로 사람人을 상징합니다.

사람은 모름지기 바른 마음, 바른 자세를 갖추어야 하지요. 그래서 쓰러지지 않고 똑바로 내림이 핵심입니다.

일단 요령은 옆으로 긋기와 마찬가지입니다.

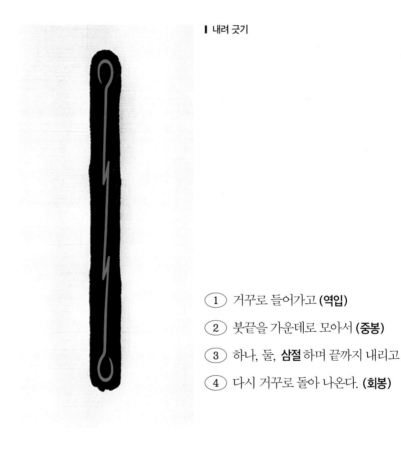

▌내려 긋기

① 거꾸로 들어가고 **(역입)**
② 붓끝을 가운데로 모아서 **(중봉)**
③ 하나, 둘, **삼절** 하며 끝까지 내리고
④ 다시 거꾸로 돌아 나온다. **(회봉)**

그런데 막상 해 보면 많은 분들이 옆으로 긋기에 비해서 내려 긋기를 더 어려워하곤 합니다. 획을 수직으로 세우는 것이 잘 안 되고 어느 한쪽으로만 반복적으로 눕는 양상을 보이지요.

이럴 때 똑바로 써 보려고 노력을 해도 은근히 쉽게 고쳐지지가 않습니다. 몸의 좌우 밸런스가 안 맞거나 뇌 회로 속에 수직에 대한 감각

자체가 비뚤어져 있는 경우, 자신은 똑바로 쓴다고 쓴 것인데 객관적으로 보면 어느 한쪽으로 쓰러져 있는 것이지요.

이때 아주 간단한 수정 방법이 있습니다. 똑바로 쓰려고 하는 게 아니라 오히려 그 반대 방향으로 쓰러진다는 느낌으로 쓰는 것입니다. 그러면 의외로 똑바로 써집니다. 또는 오버했다면 살짝 돌아와 주면 됩니다.

팔면출봉 八面出鋒

기본 획 다음에 갑자기 어려운 말이 나와서 놀라셨죠?

팔면출봉은 고대로부터 전해오는 서예 고수들의 비법인데, 현대에 와서는 이 부분을 전하는 선생도 거의 없고 이 단어조차 잘 쓰이지 않는 현황입니다. 하지만 사실 굉장히 중요한 진리 중 하나지요.

붓끝을 정면에서 보면 이렇게 둥글게 보입니다.

▍팔면출봉

그 둥근 면을 사방으로 나누고, 거기에서 절반씩 더 나누면 여덟 면이 되겠죠? 이것이 팔면八面입니다. 출봉出鋒은 붓이 나간다는 의미이니 여덟 면으로 골고루 붓이 나가는 것을 팔면출봉八面出鋒이라 하지요. 이것을 연습하기 가장 좋은 방법은 빛을 그리는 것입니다.

팔면출봉 연습(빛 그리기)

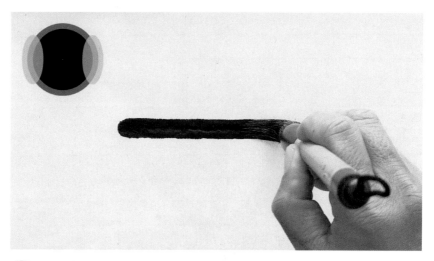

① 우선 옆으로 긋기를 한다. 역입과 회봉을 하므로 이때에는 붓의 양면이 쓰이게 된다.

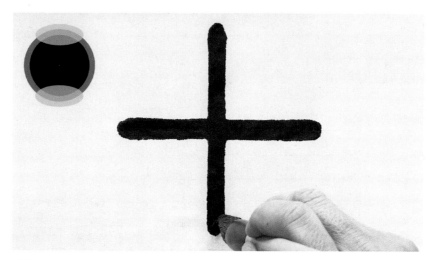

② 획의 가운데에서 만나도록 내려 긋기를 해 준다. 이때에는 붓의 위아래가 쓰인다.

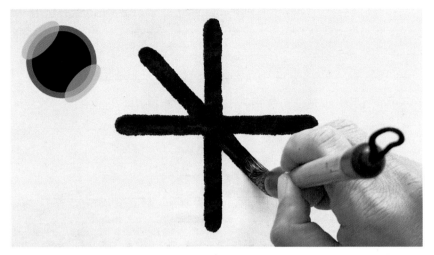

③ 이제 대각선을 그어 주는데 이때에도 붓을 돌리지 않고 의식적으로 닿지
않았던 면을 써 준다.

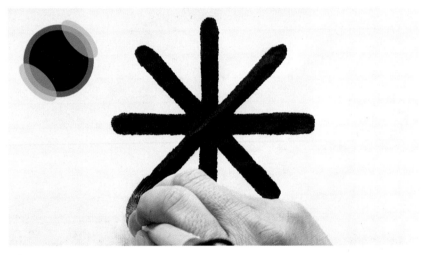

④ 반대쪽 대각선까지 그어 주면 붓의 여덟 면을 고루 쓰게 된다.

이 연습은 한글 판본체 뿐만 아니라 한자 서예를 함에 있어서도 필수 영
양소가 됩니다. 초심자일수록 자신에게 익숙한 붓 면만 쓰려는 경향이
있는데, 그것이 습관이 되면 붓이 금방 망가져서 오래 쓸 수 없게 되고
물론 글씨도 함께 망가지겠지요. 이것은 여덟 명의 든든한 직원을 두고
도 한두 명만 혹사시키는 것과 같습니다. 기본기를 다질 때부터 모든 붓
면을 골고루 쓰는 습관을 들이는 것이 좋습니다.

서예는 팔꿈치로 쓰는 것이다?
– 완법_{腕法}

이게 무슨 뜬금없는 말일까요?

　서예는 분명 손으로 하는 것 같지만 젓가락질하듯이 손끝을 움직이거나 손목을 움직여 쓰는 게 아니라는 뜻입니다. 붓을 잡은 손은 단단하게 고정한 상태에서 사실 가장 크게 움직이는 것은 팔꿈치죠. 이 비법을 일러 '팔뚝 완腕' 자를 써서 완법腕法이라고 합니다.

완법腕法

완법을 통해 팔꿈치가 옆구리로부터 멀어지거나 붙는 동작을 잘하면 붓 면을 바꿀 수가 있습니다. 쉽게 말해서 옆으로 그을 때는 팔꿈치가 옆구리 쪽에 가깝게 오고, 내려 긋는 획에서는 팔꿈치가 바깥쪽으로 나가 주면 되는 것이죠. 그런데 초심자분들은 본능적으로 반대로 움직이곤 합니다. 옆으로 그을 때는 팔이 나가고 내려 그을 때 팔을 들어서 쓰는데 이건 앞에서도 계속 언급했듯이 나에게 익숙한 붓 면만 쓰려고 하는 안일한 태도에서 비롯된 것입니다. 붓 면을 바꿔 주어야 지루하지 않고 탄탄한 획 질이 유지됩니다.

　완법을 활용해서 면 바꾸는 연습을 해 보겠습니다.

'그'으로 완법 연습

① 팔이 들어온
상태에서 옆으로
긋는다.

② 팔이 바깥으로
나가면서
자연스럽게 붓
면을 바꿔 준다.

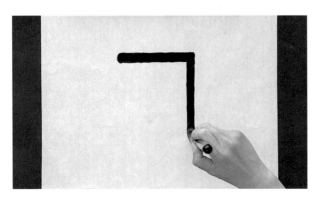

③ 그 상태로 내려
긋는다.

제가 학생들을 가르칠 때에는 이 과정을 팔이 들어오고 나간다고 하여
편하게 "들-나"라고 알려 주었습니다.

'<u>ㄴ</u>'으로 완법 연습

'ㄴ'이라면 반대로 "나 – 들"이 되겠죠?

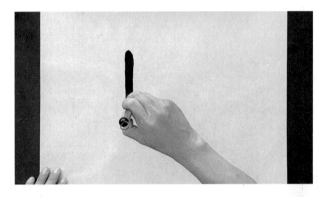

①
팔이 나가 있는
상태에서 내려
긋는다.

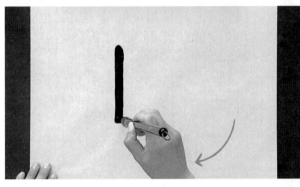

②
팔이 들어오면서
붓 면을 바꿔 준다.

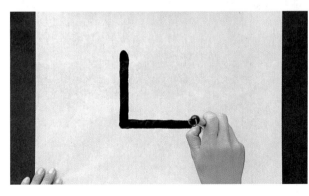

③
그 상태에서
옆으로 긋는다.

계단으로 완법 연습

'ㄱ'과 'ㄴ'을 연결해서 계단 연습을 할 수도 있습니다. 팔을 위주로 표현하자면 "들-나-들-나-들" 이런 식이 되겠죠? 처음에는 나가고 들어오는 팔의 움직임을 약간 과장되게 하여 습관들이는 것도 좋습니다. 이것이 익숙해지면 꺾기를 통달했다고 할 수 있지요.

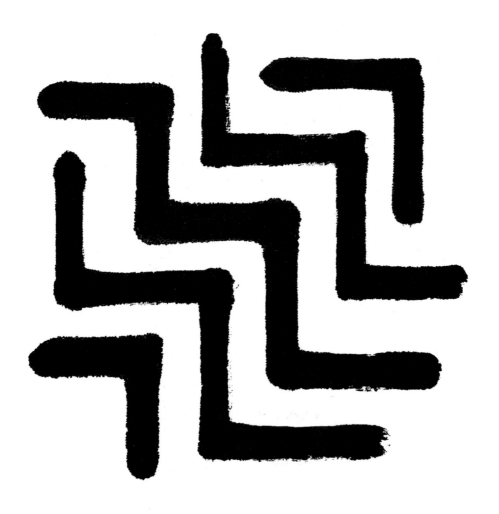

별 그리기로 완법 연습

지금까지 수직으로 꺾는 연습을 했다면 이번에는 원하는 각도 어디로든 꺾을 수 있는 연습을 할 차례입니다. 별 모양을 그려 볼 건데 이때의 요령은 획이 끝나는 지점에서 회봉을 하되, 왔던 길로 되돌아가는 것이 아니라 나아가려는 방향으로 들어가 준다고 생각하면 됩니다.

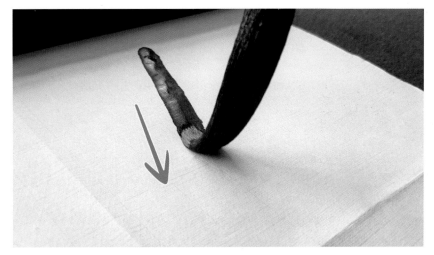

① 역입, 중봉, 삼절하면서 좌측 하단을 향해 사선으로 내려온다.

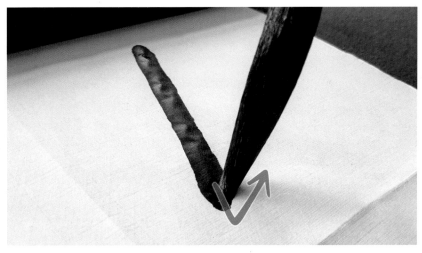

② 획 끝에 도착하면 붓 면을 바꿔 다음 획으로 나아간다. 매 획마다 방금 썼던 붓 면이 아닌 다른 면이 쓰일 수 있도록 한다.

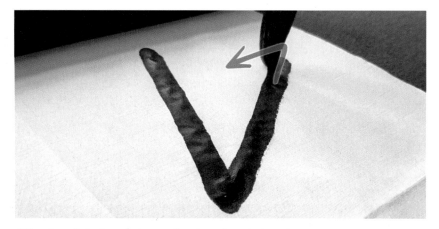

③ 획 끝에서 왼쪽 방향으로 회봉하듯 면을 바꿔 준다.

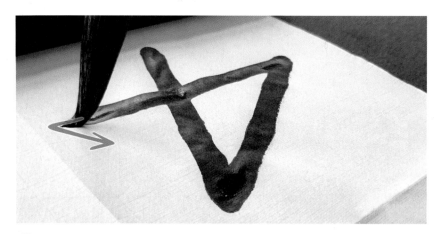

④ 붓 면을 바꿔 우측 아래를 향해 내려 긋는다.

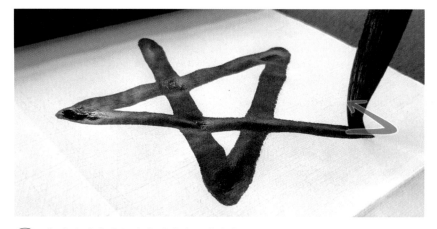

⑤ 첫 획의 시작점을 향해 꺾어서 올라간다.

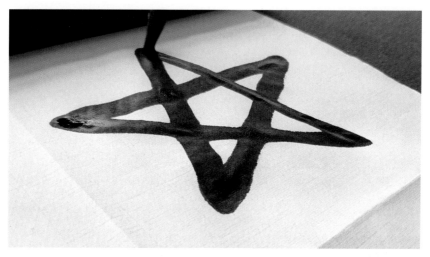

⑥ 시작점과 마지막점이 딱 만나 준 뒤 이번에는 왔던 길로 회봉하며
마무리한다.

─────── 'ㅁ'으로 완법 연습 ───────

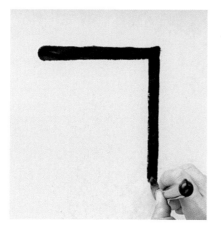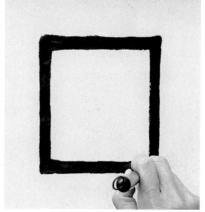

'ㄱ'과 'ㄴ'을 쓸 수 있다면 붙여서 'ㅁ'도 쓸 수 있겠죠? 이렇게 결합해서 연
습하서도 되고 일반적인 순서로 연습하서도 좋습니다.

'ㅇ'으로 완법 연습

드디어 곡선이 등장했습니다. 하지만 방식은 크게 다르지 않으니 걱정하지 마세요.

 'ㅇ'을 쓸 때는 한 번에 다 돌리는 것은 어려우므로 반원 두 개를 붙인다고 생각하면 됩니다. 'ㅇ'을 잘 쓰게 되면 한글뿐만 아니라 한자 전서나 행서를 쓸 때에도 매우 유용하니 기초를 탄탄하게 다져야 하겠습니다.

①
먼저 상단에서
역입하여 팔이
나가면서 왼쪽
반원의 중간
지점까지 내려온다.

②
절반쯤 왔으면 (ㄴ 쓸
때처럼) 팔이 안으로
들어오면서 붓 면을
바꿔 준다.

③
그 상태로 나머지
획을 긋되,
반원보다 조금 더
나간 상태에서
회봉한다.

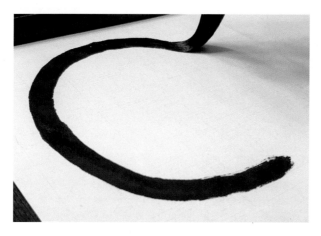

④

다시 상단에서
역입하고 팔이
들어오면서 오른쪽
반원의 중간까지
내려 긋는다.

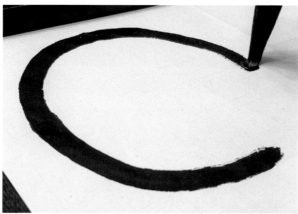

⑤

중간 지점에서
(ㄱ 쓸 때처럼) 팔이
나가면서 붓 면을
바꿔 준다.

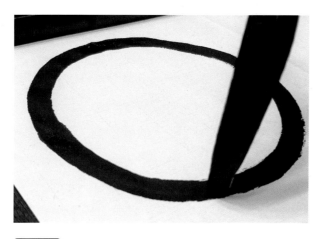

⑥

왼쪽 반원에
스머들듯이
정확하게 만나 주고
회봉한다.

▶ YouTube
완법 영상으로
배우기

책으로만 공부하기 어렵다면

제 유튜브 채널 [타타오 캘리아트]에 "유튜브 서예학원"을 오픈하면서 심도 있게 서예공부를 하실 분들을 위한 영상들을 따로 준비하고 있습니다. 채널의 일반 구독자 분들이 보실 수 있는 영상은 전체적인 문화 예술계를 아우르며 인문학적인 내용을 위주로 다루고 있다면, 회원 전용 동영상에서는 실기와 이론이 더 강화된, 서예공부를 위한 영상들이 올라간다고 보시면 됩니다.

책 중간 중간에 QR코드를 찍어서 영상들을 보실 수 있도록 연결해 놓았는데요(일반 구독자분들이 보실 수 있는 무료 영상), 본격적으로 판본체와 예서 강의에 접어들어서는 회원 분들께만 공개되는 영상들도 있어서 본서에서는 유료 영상 해당 링크는 담지 않았습니다.

책으로 독학하시다가 체본 쓰는 장면을 영상으로 보면서 더 깊이 있게 공부하고 싶다 하시는 분들은 저희 "유튜브 서예학원"에 가입하셔서 저와 소통하며 공부를 진행하셔도 좋을 거예요.

▶ YouTube
유튜브 서예학원
소개 영상

서예 도구 관리법

서예인이라면 서예 도구를 깔끔하게 관리하는 것이 상당히 중요합니다. 무사가 칼을 자기 명예로 알고 소중하게 다루듯이 서예인이 문방사우를 잘 관리하고 보존함은 필수적인 마음가짐입니다.

붓 관리 방법

붓은 사용하고 나면 깨끗하게 빨아 두었다가 다시 쓰는 것이 현명합니다. 시간이 지나면 먹물이 굳어서 붓이 딱딱해지기 때문이지요.

물통에 물을 받아 붓을 담가 헹궈 주되 빙빙 돌리면 붓이 꼬이게 됩니다. 그냥 상하로 몇 번 왕복해 주어도 붓 털 속에 숨어 있던 먹물까지 빠집니다. 그리고 파지에 얹어 자연스럽게 물기를 뺀 후 붓걸이에 걸어서 보관합니다.

벼루 관리 방법

벼루에 먹물은 그날 쓸 만큼을 만들어 다 쓰는 것이 가장 좋습니다. 먹물이 남으면 굳으면서 질이 나빠지기 때문입니다. 매번 벼루에 남은 먹물

은 파지로 흡수시켜 소거해 주고 가끔씩 물을 부어 헤라나 철수세미 등
으로 문질러서 깔끔하게 닦아 주는 것이 좋습니다.

단, 먹물은 일부 착색이 되므로 밝은색 타일이나 세면기 등은 피해
서 닦아 내는 것이 좋겠죠? 그리고 평상시에는 뚜껑이나 유리판 등으로
덮어 먼지가 앉지 않도록 관리합니다.

먹 관리 방법

먹도 역시 다 쓴 후에는 파지로 닦아 물기를 제거해 줘야 합니다. 그러지
않으면 건조되면서 갈라지기도 하거든요.

먹이 절반 이상 갈려서 손으로 잡고 갈기 어려울 정도가 되면 먹을
잡아 주어 알뜰하게 사용할 수 있는 먹집게를 하나 구하시길 권합니다.

종이 관리 방법

종이는 한 번 접힌 자국은 펴지지 않기 때문에 가급적이면 평평한 곳에
펼쳐서 보관하거나 말아서 보관하는 것이 좋습니다. 연습지의 경우는 아
예 미리 접어 두는 것도 좋겠지요.

그리고 종이도 너무 오래 묵으면 곰팡이가 생기니 적절한 양을 사서
거의 다 소진해 갈 때쯤 새로 구입하는 것이 이상적입니다.

지옥훈련 - 한 글자 1000번 쓰기

제가 아는 분 중에 강원도에서 서실을 하셨던 선생님이 계십니다. 그 분은 북위해서를 마르고 닳도록 쓰셨어요. 법첩을 사면 한 글자를 쓰고 또써서 그 안의 골수를 뽑아먹을 때까지 쓴 후에 그 글자를 오려 내어 입으로 우적우적 씹어 먹어 버리셨죠. 그 한 글자를 완벽하게 다 소화했다는 자신감이었을 겁니다. 이 선생님은 회원들에게도 지독한 교육을 한 것으로 정평이 났어요.

　수도권에 사는 회원들이 일주일에 한 번씩 강원도까지 숙제를 들고 왔습니다. 그러면 검사를 해 주시는데 중간에 마음에 안 드는 글자가 나오겠죠? 그러면 그 글자를 1000번 써 오라는 숙제를 내 주고 체본도 안해 준 채 검사를 끝냈다고 합니다. 그 회원 분들 심정이 어땠을까요? 속으로 투덜투덜거렸겠지만 집으로 돌아와서는 죽을 둥 살 둥 천 번을 써서 다음 주에 다시 들고 갑니다. 그러면 씨익 웃으며 선생님도 그 글자를 천 번 연습한 종이다발을 꺼내시더랍니다. 이렇게 스스로 솔선수범하는 모습을 보여 주는 거였죠.

　아는 형이 그분께 서예를 배웠었는데 어느 날 공모전 준비를 한다며 국전지에 같은 글자만 빼곡하게 쓰고 있는 걸 보고 저는 깜짝 놀랐습니다. 형도 그 선생님의 가르침에 경도되었는지 1자 천 번을 실행하는 중이었답니다. 그리고 그것이 심리적으로 얼마나 힘들었던지 옆에 이렇게 써 붙여 놓았더군요.

"나는 지금 도 닦고 있다!"

당시엔 웃고 말았지만 저도 제 서실에 돌아와서는 1자 천 번을 해 보았던 기억이 새록새록 합니다. 그분의 구도와 같은 공부 열정에 사뭇 감동했던 것이죠. 이렇듯 열심히 노력하는 것도 전염되는 힘이 있나 봅니다. 그러니 선생이 열심히 하면 제자들도 열심히 하게 되어 있습니다. 반면 선생이 타성에 젖어 공부를 도외시한다면 회원들도 쉽게 생각하고 뭐든 쉽게 얻으려고 합니다.

쉽게 얻어진 것은 쉽게 잊히는 법이지요. 저는 1자 천 번 같은 스파르타식을 추천하지는 않습니다. 무조건 많이 쓴다고 실력이 느는 것이 아니라, 쓰고 관찰하며 제대로 되었는지 음미한 후 고쳐 가며 쓰는 것이 훨씬 유리하기 때문입니다.

다만 그 정신의 한 조각을 여러분과 같이 감수해 보고자 이 이야기를 나눠 봅니다.

제 3 강

앞서 배운 기본 획들을 조합하여 글자를 만드는 과정은 꽤 흥미로운 일입니다. 마치 사람과 사람이 만나는 것처럼 서로 배려하고 조화를 이뤄야 아름다운 글씨가 나오게 되지요. 사람도 혼자 있을 때는 편안하게 활보하고 대자로 누워서 자기도 하지만, 한 공간에 여럿이 모일 때면 부대끼지 않도록 품을 좁히거나 조금씩 자리를 양보하곤 합니다. 획과 획, 자음과 모음, 나아가서는 글자와 글자끼리도 고정된 것이 아니라 유기적으로 움직이는 생명체와 같지요. 한글 판본체를 통해 이러한 원리를 쉽고 자연스럽게 익혀 보세요.

한글 자음 쓰기

이제 실전에 들어가서 한글 판본체 자음·모음을 써 보겠습니다. 먼저 자음 쓰기입니다.

기본 획 연습에서 많은 부분을 이미 터득했으므로 글자의 기본 원리만 이해한다면 판본체를 쓸 수 있게 될 겁니다. 체본 속에 가이드라인을 표시해 두었으니 참고해서 연습하시면 되겠습니다.

써 보기

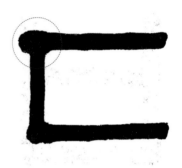

'ㄷ'에서 포인트는 두 번째 획을 첫 획에 딱
맞추지 않고 살짝 들여서 써 주는 것입니다.

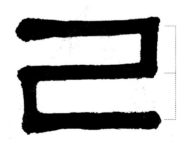

'ㄹ'에서는 위와 아래 공간을 비슷하게
맞춰 주는 것이 좋습니다.

판본체에서는 내려 긋는 획의 길이를
똑같이 맞춰 줍니다.

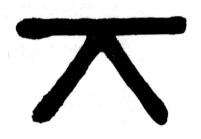

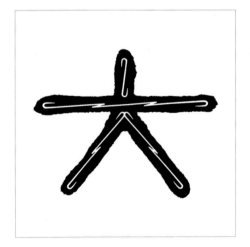
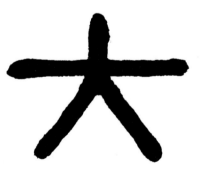

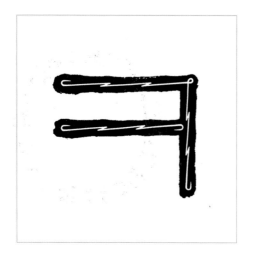

'ㅌ'도 ㄷ과 마찬가지로 두 번째 획을
살짝 들여 써 주세요.

'ㅍ'은 위아래 획의 길이를
똑같이 맞춰 줍니다.

'ㅎ'은 내려 긋기, 옆으로 긋기,
원을 모두 붙여서 쓰시면 됩니다.

한글 쌍자음 쓰기

쌍자음도 일반 자음과 원리는 같지만 식구가 늘어난 만큼 글자가 뚱뚱해지지 않도록 공간 안배에 신경 써야 합니다. 기본 자음에 비해 폭을 확 줄이면서도 답답한 느낌이 들지 않으면 성공적이라고 볼 수 있어요. 그리고 두 자음의 획끼리 살짝 닿는 것은 허용됩니다만, 너무 달라붙으면 답답해지므로 닿는 듯 마는 듯하게 떨어진다고 생각하시면 되겠습니다.

— 써 보기 —

'ㅃ'에서는 닿는 듯 마는 듯 떨어뜨리면
너무 답답해지므로 두 개의 ㅂ 사이에 획
하나가 들어갈 정도로 띄어 주면 됩니다.

쌍자음은 똑같은 자음이 두 번 들어가므로 어느 한쪽이 더 크거나 길어지지 않도록 주의해야 합니다. 여타 다른 서체에서는 이렇게 같은 형태가 반복될 때면 약간씩 변화를 주는 것을 미덕으로 보지만 판본체는 동일하게 쓰면서 균형을 맞추는 것이 중요합니다.

어찌 보면 똑같이 쓰는 것이 더 어려울 수 있습니다. 하지만 그렇기 때문에 필력을 키우는 데에는 더 없이 훌륭한 연습이 됩니다.

나중에 작품에 들어가는 단계가 되면 약간씩 균형을 깨는 맛도 내게 되는데, 똑같이 못 써서 달라지는 것과 균형을 맞출 수 있지만 일부러 변화를 주는 것은 큰 차이가 있지요.

지금은 가급적이면 밸런스를 맞추는 것에 유의해서 써 보시기 바랍니다.

한글 모음 쓰기

이번에는 한글 판본체 모음을 써 보겠습니다.

앞서 연습한 자음 쓰기와 같이 글자의 기본 원리를 이해하고 떠올리면서 쓰다 보면 모음 또한 어렵지 않게 쓰실 수 있습니다. 체본 속에 표시된 가이드라인을 참고해서 정성을 다해 연습해 주세요.

─── 써 보기 ───

'ㅏ'에서 옆으로 긋는 획의 위치는 대략 중간이지만 작가의 취향에 따라 살짝 위에 쓰기도, 아래에 쓰기도 합니다.

'ㅑ'에서는 두 개의 옆으로
긋기가 너무 가까우면
답답해지므로 여유 있게
써 주세요.

마지막 획을 그을 때 두 개의 내려 긋기와
만나는 지점에서 삼절을 해 준다고 생각하면
됩니다.

한글 복합 모음 쓰기

이번에는 한글 판본체 복합 모음을 써 보겠습니다.

　복합 모음은 기본 모음 두 개가 합쳐진 형태입니다. 그러다 보니 기본 모음에 비해 획이 많아지겠죠?

　이렇게 식구가 늘어나는 경우 획과 획 사이를 너무 벌리면 글자가 뚱뚱해지고, 너무 붙이면 답답해 보입니다. 이럴 때에는 가운데에 획 하나가 더 들어갈 정도 띄어 주는 것이 적당합니다.

—— 써 보기 ——

가장 쉬운 독학 타타오 서예 첫걸음

또한 다음과 같은 복합 모음들에서는 왼쪽 모음과 오른쪽 모음이 서로
붙지 않도록 떨어뜨려서 써 주어야 합니다. 붙여서 쓰면 답답해지기 때
문인데, 한 방에 식구가 많으면 창문을 열어서 바람이 통하도록 하는 것
과 같은 이치겠지요.

─ 써 보기 ─

기본 글자 쓰기

자음과 모음을 연습했으니 이제 자모음을 결합한 글자를 써 볼 텐데요, 여기서 주의할 것이 있습니다. 한글 자음은 옆에 들어갈 때와 위에 쓰일 때 형태가 바뀌게 됩니다.

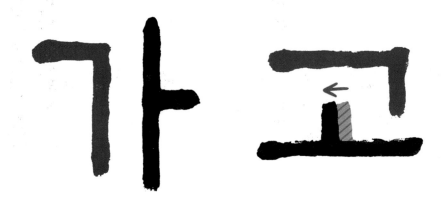

이렇게 같은 자음(ㄱ)이지만 모음의 옆에 들어갈 때는 길쭉하게 쓰고, 모음의 위에 들어갈 때는 납작하게 씁니다. 함께하는 모음의 위치에 따라 유연하게 변화하면서 부딪치지 않도록 조화를 이루는 것이지요.

그리고 "고" 자를 보면 'ㅗ'에서 짧은 내려긋기의 위치가 중간에서 약간 왼쪽으로 이동한 것을 알 수 있습니다. 이것 역시 우측에 'ㄱ'의 다리가 내려와 있기 때문에 살짝 피해 줌으로써 공간의 조화를 꾀한 것입니다. 한글은 배려와 소통의 문자입니다.

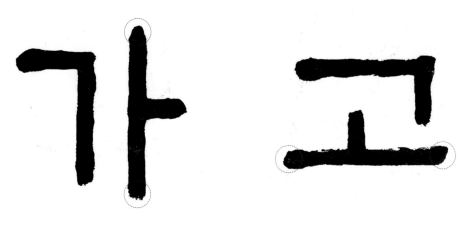

판본체에서 모음의 길이는 자음보다 살짝 더 나오게 써 주면 됩니다.

'너'에서도 잘 보시면 ㄴ의
두 번째 획이 있기 때문에 ㅓ의
옆으로 긋기가 살짝 위로 올라간
것을 알 수 있죠?

려 루

매 보

세 쇼

오 쥬
챠 츠
예 재

'가로+세로'형 복합 모음이 들어가는 글자들은 자음과 왼쪽 모음의 폭을
비슷하게 맞춰 주고, 적절한 간격을 두어 우측 모음을 써 주면 됩니다.

가장 쉬운 독학 타타오 서예 첫걸음

쌍자음이 들어가는 글자는 옆으로 비대해지기 쉬우니 미리 감안해서 좁혀 써야겠죠?

께 또

빼 쐐

쭈

받침 글자 쓰기

한글의 진정한 위대함은 입체성에 있습니다. 받침 글자가 그것을 보여 주고 있지요. 식구가 더 늘어난 만큼 자모음 간에, 획 간에 서로 더 배려 하며 공간을 안배하는 것이 중요합니다.

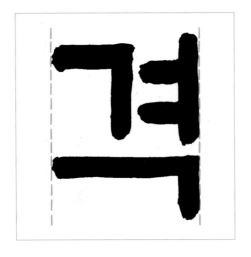 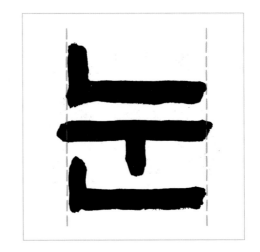

"격" 자와 같이 자음이 옆에 들어가는 글자에서 받침은 자음 끝부터 모음 의 내려 긋는 선까지 맞춰 주고, "눈"처럼 세로로 배치된 글자라면 자음 끼리 폭을 맞춰 주면 됩니다.

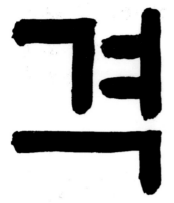 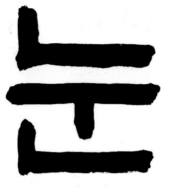

"를" 자 같이 가로 획이 많은 글자는
간격을 비슷비슷하게 맞춰 주면
깔끔해 보이는데, 이것을
"균간법均間法"이라고 합니다.

맵 붑

쉿 응

잡 책

쌍자음이 들어가는 글자는 복합모음이라도 만나게 된다면 식구가 엄청 나게 늘어나겠죠? 어느 하나가 유독 튀지 않도록 서로 양보하고 배려하 는 자세가 필요합니다.

쌍시옷이나 쌍지읒을 쓸 때에는 두 개의 다리가
만나는 지점에서 한 쪽 다리를 살짝 짧게 하는
것도 복잡함을 피하는 방법입니다.

이 외에도 기본 글자들을 쓰실 수 있는 체본을 본서 뒤쪽에 부록으로 넣
었습니다. 충분히 연습하신 후에 다음 진도로 넘어가시기 바랍니다.

(p. 215 부록 2 참고)

겹받침 글자 쓰기

이번에는 겹받침 글자들로 난이도를 좀 더 높여 보겠습니다. 이런 고비를 한 번 뛰어넘으면 실력이 도약하게 되지요. 하지만 조금 복잡해질 뿐 방식은 똑같습니다.

———— 써 보기 ————

닭 랬

맣 붉

샀 읇

젊

흫

꺆

뚱

썼

짪

문장(가훈, 명언) 쓰기

앞에서 획과 획 사이, 그리고 자음과 모음 간의 조화를 이루는 방법을 익혔으니 우리가 쓰지 못할 글자는 이제 없을 겁니다. 지금부터는 글자와 글자를 연결하여 단어와 문장을 만들어 보겠습니다.

가훈 쓰기

우리나라에서 예로부터 가장 사랑받는 가훈은 무엇일까요?

바로 '성실' 그리고 '정직'입니다.

작품은 가로로 쓰는 경우도 있고 세로로 쓰는 경우도 있는데, 이번에는 세로 두 줄로 나눠서 써 보겠습니다.

아, 글씨를 쓰기에 앞서서 작품용 종이를 먼저 접어야겠죠?

작품용 종이는 연습용과 달리 상하좌우에 여백을 두어야 합니다.

그리고 '성실'과 '정직' 두 단어가 '정성', '직실'로 읽히지 않도록 살짝 떨어뜨려서 쓸 수 있게 해 보겠습니다.

┃ '성실'과 '정직' 쓰기 화선지 접는 법

① 화선지를 가로로 반 접는다.

② 반 접은 상태에서 같은 방향으로 3등분 한다.

③ 세로로도 반을 접는다.

④ 위아래에 여백을 대략 5cm 정도 접는다.

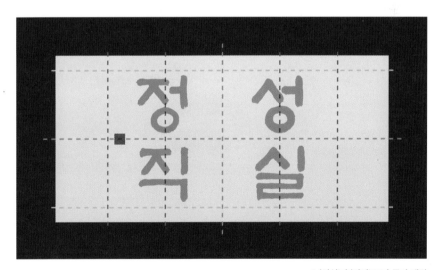

┃ '성실'과 '정직' 쓰기 글자 배치

접었다 편 화선지의 중심선에 맞춰 글자가 들어가고, 작품의 개념이라면 좌측에 인장(도장)이 하나 들어가도 좋습니다.

이렇게 뜻이 있는 단어나 문장을 쓰는 경우 한 글자를 쓸 때와는 달리 그 의미를 마음속에 떠올리며 쓰는 것이 중요합니다. 찬찬히 그 의미를 새기며 쓴 글은 아무 생각 없이 부려 놓은 글과는 천양지차지요.

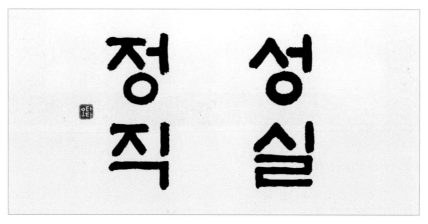

▌'성실'과 '정직' 쓰기 완성본

이렇게 첫 작품을 써 보았습니다. 사실 아직 기초 단계지만 작품을 해 보는 경험을 한 것이지요. 그래서 지금은 연습지에 쓰는 것이 맞습니다. 점점 실력이 쌓이고 진짜 작품을 할 만한 수준이 되면 그때 작품지를 구비하시고, 낙관인(도장)도 제대로 파서 찍어 주면 됩니다. 다만 지금은 진도를 나가는 것보다는 한 단어에 힘과 마음을 싣는 연습을 더 충실히 해 두는 게 좋습니다.

제가 좋아하는 한 가지 연습법을 추천 드릴게요. 기존에 낱글자 연습할 때처럼 1/4절지를 8칸으로 접고, 자신이 좋아하는 두 글자짜리 단어들을 쭉 써 보는 겁니다. 내 이름을 쓸 수도 있고, '행복', '풍요'와 같은 단어를 쓸 수도 있겠죠? 이때에 당연히 역입, 중봉, 삼절 등 기본 서법은 지키되, 단어의 느낌을 온전하게 느끼면서 써 보세요.

지금 이 연습이 충실하게 되면 앞으로 나올 긴 문장이나 문학작품 등을 쓸 때에도 글씨에 따스한 온기가 감돌게 될 겁니다.

가로로 명언 쓰기

이번에는 글자 수를 대폭 늘려서 명언구를 써 보겠습니다.

일반적으로 서예에서는 띄어쓰기를 하지 않습니다. 대신 띄고자 하는 부분이나 의미가 전환되는 지점에서 줄을 바꿔 주는 것이 좋겠지요. 글자 수로만 잘라서 줄을 바꾸는 경우도 있습니다만, 가독성을 무시하고 성의 없는 느낌이 들어서 저는 권하지 않습니다.

> "작은 성공으로 내 하루를 물결치게 하라."

이 문장이라면

　"작은 성공으로 / 내 하루를 / 물결치게 하라."

　이렇게 3줄로 나눠서 쓰면 되겠네요.

　이번에는 가로로 써 볼 텐데, 이 경우 종이 접는 방법을 알려 드리겠습니다.

우선 한 줄에 가장 길게 들어가는 글자 수를 알아야 합니다.

　"작은 성공으로"와 "물결치게 하라" 두 줄 모두 6글자가 들어가므로 가로는 6칸을 기준으로 잡습니다. 그리고 좌우 여백을 따로 접어도 무방하나 아예 양쪽 한 칸씩 추가하는 느낌으로 총 8칸을 접는 방법도 있지요. 세로는 3칸 + 위아래 여백을 접어 주면 됩니다.

▌가로로 명언 쓰기 화선지 접는 법

① 가로로 반 접는다.

② 같은 방향으로 또 반을 접는다.

③ 같은 방향으로 다시 반을 접으면 가로로 8칸이 된다.

④ 위아래에 여백을 5cm 정도씩 접는다.

⑤ 여백을 제외한 부분을 3등분 한다.

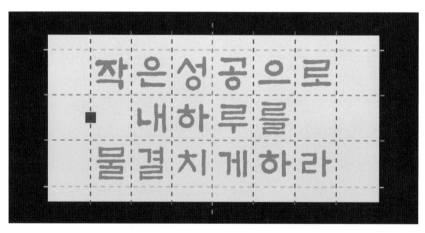

▌가로로 명언 쓰기 글자 배치

이렇게 글자를 배치하고 좌측 빈 부분에 인장을 찍으면 됩니다.

작은성공으로 내하루를 물결치게하라

▌가로로 명언 쓰기 완성본

여기서 잠깐!!

작품 속에 낙관이나 인장(도장) 넣는 방법

낙관落款이란 낙성관지落成款識의 준말로 서예 작품의 끝부분에 쓰는 이름이나 아호, 쓴 시기, 그리고 도장 등을 이릅니다. 낙관은 넣는 경우도 있고 안 넣는 경우도 있어서 필수라고 볼 수는 없는데, 넣는다면 본문보다는 작게 쓰는 것이 보통입니다. 낙관에 들어가는 내용은 "언제, 누구의 글을, 어디서, 누가 썼다" 정도가 됩니다.

예를 들어 辛丑年(신축년) 孟夏(맹하) 栗谷先生(율곡선생) 詩(시) 書於(서어) 廣寒樓(광한루) 海松(해송) 韓有德(한유덕) 이런 식입니다. 한글 작품이라면 "신축년 초여름에 율곡선생 시를 광한루에서 해송 한유덕 쓰다." 라고 하면 되겠죠? 그런데 현대에 들어서는 낙관 글을 짧게 쓰는 쪽이 선호되고 있습니다. 아주 짧게 호나 이름만 쓰고 도장 두 개나 하나만을 찍기도 합니다.

그리고 아예 낙관 글씨를 넣지 않더라도 낙관 도장 하나쯤은 찍는 것이 유종의 미가 되겠지요. 흰 화선지에 검은 먹색, 거기에 붉은 도장 한 점의 배합은 시선을 즐겁게 만드는 홍일점紅—點의 의미가 있습니다. 그리고 훗날 후인들이 그 작품이 누구의 것인지 알게 하는 의미도 있지요.

낙관인은 어떻게 준비하면 될까요?

낙관 도장은 보통 서예 선생님이 직접 파 주시거나 선생님을 통해 전각 작가에게 맡기는 것이 일반적입니다. 금액은 작가에 따라 천차만별일 수 있는데 아주 저렴하게는 3만 원부터 50만 원까지 하는 경우도 있습니다. 이 금액은 싸다, 비싸다 정할 수는 없는 것이 낙관인의 세계도 서예와 마찬가지로 심오한 예술 세계이기 때문입니다. 그리고 낙관인의 재료는 주로 돌인데 연습용 막돌은 몇천 원부터 있고, 작품용은 보통 몇만 원이며 계혈석이나 상아, 옥돌 같은 경우는 재료 자체가 이미 상당한 고가입니다. 낙관인은 가장 기본으로 이름 도장(음각)과 호를 넣은 도장(양각) 2개를 파게 되는데 세트로 30만 원 정도면 무난하다고 봅니다.

호는 언제, 누가 지어 주나요?

호는 원래 집안의 윗사람이나 스승님이 지어 주는 것이 통례이지만 요즘은 윗사람이라고 하여 한자를 잘 안다고 보긴 어려우니 많은 경우 서예 선생님이 지어 주실 겁니다. 제 경우에는 회원이 기초를 잘 닦고 첫 작품에 들어갈 무렵에 호를 지어 드리곤 합니다. 이때에도 대충 멋있어 보이는 것으로 붙이는 것이 아닙니다. 호는 제2의 이름이기 때문에 오행의 기운이 충족되어야 하고, 이름에서 결핍된 부분을 채워 줘야 합니다. 또한 일반 작명가에게 서예인의 호를 맡기는 것도 어울리지 않습니다. 서예인의 아호에는 특유의 운치가 담겨야 하기 때문입니다.

이 책으로 공부하시는 분들도 낙관인이나 아호를 짓길 원하실 경우 저희 유튜브 댓글을 통해 문의해 주시면 상담해 드리겠습니다.

▶ YouTube
낙관에 대한
모든 것

세로로 명언 쓰기

이번에는 조금 더 긴 문장을 세로로 써 보겠습니다.

1/4절지 안에 더 많은 글자가 들어갈수록 글자의 크기는 점점 작아지겠죠? 책의 초반에서 언급했듯이 큰 글자보다 작은 글자가 더 쓰기 어렵습니다. 기본이 잘 닦여 있어야 이 단계에 와서도 헤매지 않을 수 있겠죠.

> "내 곁에 있는 사람, 내가 자주 가는 곳,
> 내가 읽은 책들이 나를 말해 준다."

이 문장이라면

"내 곁에 있는 사람(7자) / 내가 자주 가는 곳(7자) /
내가 읽은 책들이(7자) / 나를 말해 준다.(6자)"

이렇게 4줄로 끊는 것이 적당해 보입니다.

가장 긴 글자 수가 7자이므로
세로 7칸 + 위아래 여백 1칸씩 = 9칸
가로 4칸 + 양쪽 여백 5cm 정도씩

여백의 넓이는 딱 정해진 바는 없고 대략 칸을 나눠 가늠해 봤을 때 (판본체의 경우) 한 칸이 정사각형 정도의 사이즈가 나오도록 해 주면 됩니다.

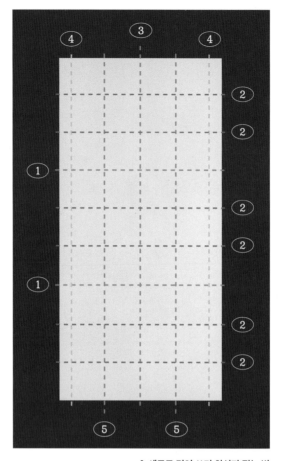

┃ 세로로 명언 쓰기 화선지 접는 법

①　길이로 3등분 해 준다.

②　같은 방향으로 다시 3등분 하면 세로로 9칸이 나온다.

③　가로로 반 접는다.

④　양쪽 여백을 접는다.

⑤　여백을 제외한 부분을 반 접는다.

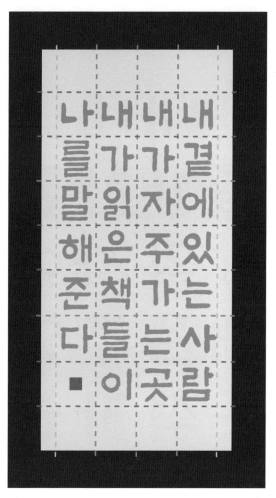

┃ 세로로 명언 쓰기 글자 배치

마지막 줄만 한 칸이 비므로 거기에 인장을 찍으면 화룡점정이 되어 아

주 예쁘겠죠?

세로로 명언 쓰기 완성본

표구나 족자를 하면 뒷면에 배접을 하게 되는데 그 과정에서 접은 선들은 모두 펴지게 됩니다.

문학작품(시) 쓰기

이제 본격적인 작품에 들어가 볼까요?
저의 자작시인 [향기]를 써 보겠습니다.

▶ YouTube
문학작품(시) 쓰는
과정 영상으로 보기

———— [향기] 써 보기 ————

태깔이 고운 꽃은 관심을 끄나 (12자)

만약에 향기가 없다면 (9자)

벌 나비 오래 머무르지 않으리 (12자)

사람도 그러하리니 (8자)

무엇이 사람의 향기인가 (10자)

꿈이 선명한 사람은 그 향기도 뚜렷하리 (16자)

한 길을 가고 또 가는 이는 (10자)

그 향기 멀리 퍼져 가리 (9자)

미련도 집착도 없이 떳떳한 이는 (13자)

그 향기 맑고도 깊으리 (9자)

자신보다 남을 먼저 배려하는 이는 (14자)

그 향기 위대하리 (7자)

타타오 자작시 [향기]를 쓰다 (낙관)

총 12줄의 시에 이번에는 낙관 글씨까지 한 줄 추가하겠습니다.

이 시에서는 제일 긴 글자 수가 16자네요.

시는 세로쓰기가 잘 어울리므로 세로로 배치를 해 본다면,

가로: 시 12칸 + 낙관 1칸 + 좌우 여백 한 칸씩 = 15칸

세로: 16칸 + 위 아래 여백 한 칸씩 = 18칸

이렇게 접으면 되겠습니다.

글자 수가 많은 작품을 할 때에는 어린이용 국어노트 같은 깍두기 노트에 미리 글자들을 배열해 보고 작품의 사이즈나 비율을 감잡아 보는 것도 좋습니다.

타	그	자	그	미	그	한	꿈	무	사	벌	만	태
타	향	신	향	련	향	길	이	엇	람	나	약	깔
오	기	보	기	도	기	을	선	이	도	비	에	이
자	위	다	도	집	멀	가	명	사	비	도	향	고
작	대	남	맑	착	리	고	한	람	오	오	기	운
시	하	을	고	도	퍼	또	사	의	래	기	가	꽃
향	리	먼	도	없	져	가	람	향	하	머	없	은
기		저	높	이		는	의	기	다	무	다	관
를		배	으	떳		그	향	인		르	면	심
쓰		려	리	떳		향	기	가		지		을
다		하		한		기	도			않		끄
		는		이		도	뚜			으		나
		이		는			렷			리		
		는					하					
							리					

노트에 써 보니 정사각형보다 세로로 살짝 더 긴 형태가 나왔네요. 정사각형 비율로 작품을 한다면 노트에 쓴 것보다는 행간이 좀 더 벌어져서 여유롭게 보기 좋을 듯합니다. 전지를 반 접으면 거의 정사각형이 나오는데 이것을 "사각"이라고 합니다. 사각을 '가로 15칸 × 세로 18칸'으로

접으면 되는데, 홀수는 까다로우니 가로를 16칸으로 접고 한 칸은 잘라 내거나 낙관 공간을 여유 있게 잡도록 하겠습니다.

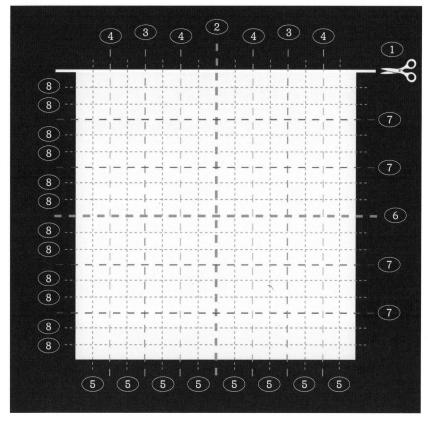

▮ 타타오의 [향기] 쓰기 화선지 접는 법

① 전지를 반 접어서 자른다. (사각)

② 16칸은 짝수이므로 가로로 반을 접는다. (가로 2등분)

③ 같은 방향으로 다시 반을 접는다. (가로 4등분)

④ 다시 반을 접는다. (가로 8등분)

⑤ 한 번 더 반을 접어 주면 16칸이 된다.

⑥ 18칸도 짝수이므로 길이로 반을 접는다. (세로 2등분)

⑦ 같은 방향으로 3등분 한다. (세로 6등분)

⑧ 같은 방향으로 다시 3등분 하면 18칸이 된다.

타타오의 [향기] 쓰기 글자 배치

시나 문학적 글을 쓸 때에는 감정에 따라 획의 굵기나 글자 크기 등이 변할 수 있고, 강조의 의미가 있을 때 차별성을 두기도 하는데요. 그럼으로써 문학적 언어를 음미하는 맛이 풍부해지게 됩니다. 즉 한 글자 한 글자 나열하기만 하는 것이 아니라 음과 양을 조화롭게 배합하여 예술성을 극대화시키는 것이지요.

붓이 젖고 마름(윤갈)에 따른 변화, 쓰는 속도에 따른 변화, 크기의 변화 등을 줄 수 있으며, 중요 단어의 시작점에는 포인트를 주고, 반면 조사 등에는 힘을 덜어 줌으로써 감정의 집중과 이완을 표현하는 것입니다.

태깔이 고운 꽃은 관심을 끄나
만약에 향기가 없다면
별 나비 오래 머무르지 않으리
사람도 그러하리니
무엇이 사람의 향기인가
꿈이 선명한 사람은 그 향기도 뚜렷하리
한 길을 가고 또 가는 이는
그 향기 멀리 퍼져 가리
미련도 집착도 없이 떳떳한 이는
그 향기 닭고도 깊으리
자신보다 남을 먼저 배려하는 이는
그 향기 위대하리

타타오 자작시 향기를 쓰다

▌타타오의 [향기] 쓰기 완성본

이전 작품들에 비해 음양의 대비가 더 다채롭게 들어간 게 느껴지시나요? 팁을 드리자면 붓에 먹을 한 번 찍어서 쓰는데, 그 다음 강조하고 싶은 글자가 나오기 전까지는 붓에 남아 있는 먹물로 어떻게든 버티고 쓰는 겁니다. 그러면 자연스럽게 윤갈의 변화, 굵기와 속도의 변화 등도 담기게 되겠죠. 붓에 먹물이 적을 때에는 속도를 좀 천천히 쓰셔야 붓이 갈라지지 않습니다. 마지막 줄의 낙관 글씨는 글자 크기도 본문보다는 살짝 작게 쓰고, 서체도 자유분방함을 가미해서 차별성을 두었습니다.

[용비어천가] 써 보기

이번에 써 볼 작품은 훈민정음으로 쓰인 최초의 책, 용비어천가龍飛御天歌
입니다.

▌용비어천가

지금은 쓰이지 않는 아래아(·)와 해석 없이는 알기 힘든 어휘들로 이루
어져 있으나, 최초의 한글 작품이라는 것과 불멸의 가치가 있는 문구라
는 것에 큰 의미가 있어 고르게 되었습니다. 이 작품은 목판본체 특유의
묵직한 방필의 맛을 느낄 수 있습니다.

역입을 하며 둥글게 감아 준 것이 원필圓筆이었다면, 방필方筆은 딱
부러진 듯이 각을 주는 필법을 이릅니다.

앞으로 배우게 될 한자 예서체에서도 원필과 방필을 모두 쓸 것이기
때문에 미리 간단하게 방필의 맛을 보겠습니다.

▌ 방필

① 좌상단을 향해 역입한다.

② 붓을 아래 방향으로 쿡 찍어 누른다.

③ 붓 면을 바로잡아 중봉하여 옆으로 나아간다.

④ 우상단을 향해 쿡 찍어 누른다.

⑤ 각을 주며 내려오고

⑥ 왔던 방향으로 돌아가며 회봉한다.

▶ YouTube
원필과 방필
영상으로 배우기

위 설명을 꼼꼼히 읽으며 감을 잡으셔야 합니다. 간혹 붓끝으로 각진 획을 그리듯 방필을 표현하는 분들이 있거든요. 책의 설명만으로 이해하기 어려우신 분들은 제가 유튜브에 올려놓은 영상을 확인하시면 도움이 될 겁니다.

이번에도 역시 사각 작품을 해 보겠습니다.

　가로: 6줄 + 낙관 1칸 + 좌우 여백 한 칸씩 = 9칸

　　　　가로로 3등분 하고 그 상태에서 다시 3등분 하면 9칸이 됩니다.

　세로: 10字 + 위아래 여백 한 칸씩 = 12칸

　　　　짝수는 일단 반 접고, 이제 한 쪽에 6칸이 나오면 되므로 3등분 한 후에 다시 반을 접으면 12칸이 됩니다.

불휘기픈남ᄀᆞᆫ
ᄇᆞᄅᆞ매아니뮐ᄊᆡ
곶됴코여름하ᄂᆞ니
ᄉᆡ미기픈므른
ᄀᆞ므래아니그츨ᄊᆡ
내히이러바ᄅᆞ래가ᄂᆞ니

용비어천가 타타오

| 방필로 [용비어천가] 쓰기 완성본

이것은 용비어천가 제2장 중의 구절이며 천고에 남을 명문장이기도 합니다.

"뿌리 깊은 나무는 바람에 흔들리지 않아 꽃과 열매가 많이 열리고, 샘이 깊은 물은 가뭄에 마르지 않으니 냇물이 이루어져 바다에 간다."

이것은 표면적으로는 조선왕조의 뿌리를 찬미한 내용이며, 한글이라는 신문화가 실은 깊은 연원이 있음을 내포하고 있기도 합니다.

고어古語로 된 글이긴 하지만 해석을 읽어 보시고 내용을 충분히 이해하면서 쓰시길 바랍니다. 형태만 따라 쓰는 것은 껍데기에 불과하고, 그 뜻을 제대로 음미하며 썼을 때 글씨에도 혼이 담기게 되니까요.

서예계의 방과 후 특별활동

모든 세상이 그렇듯이 서예계라고 올곧은 선비들만 모인 곳은 아닙니다. 예술이라는 게 정확한 우열을 가리기가 애매한 면이 있기 때문에 비리가 끼어들 가능성도 꽤 많다고 볼 수 있으며, 그중 서예도 마찬가지겠죠.

이러한 비리의 온상은 공모전이며 자기 식구 챙기기, 파벌을 형성하여 서로 품앗이 해 주기 등이 은근히 만연합니다. 뿐만 아니라 심사하는 과정에서 돈을 요구하는 일도 예사로 일어나죠. 이런 진상을 알게 되면 어떤 분들은 피가 끓을 것이고 저도 그런 사람 중 하나였습니다. 그리고 당연히 제 회원들에게는 그런 거 신경 쓰지 말고 글씨 정진에만 초점을 맞추자며 격려하곤 했지요.

그런데 어떤 선생들은 공모전 시즌에 심사위원이나 운영위원급을 만나러 다니며 친목을 두텁게 다지는 경우를 흔히 보게 됩니다. 그것도 제자들 손잡고 가서 작가며 작품에 눈도장을 찍게 하기도 하죠. 식대는 물론 제자들이 후하게 내고 그렇게 얻어먹은 심사위원들은 그들의 이름과 작품을 마음속에 각인해 두었다가 심사 시 보상해 주곤 합니다. 이런 것을 농담

삼아 서예계의 특별활동이라고 합니다.

이런 특별활동을 잘하는 선생님들은 말하자면 고객 관리가 능한 분들입니다. 씁쓸한 현실이지만 저처럼 오로지 글씨로만 지도하는 선생들은 처음에는 회원들이 존경하는 듯해도 슬슬 떨어져 나가는 경우가 비일비재 하거든요. 나중에 보면 그들은 특별활동을 잘하는 선생님 문하로 들어가 있곤 합니다.

그도 조금 이해가 가는 것이, 분명 입선도 안 돼 보이는 누군가가 선생의 힘으로 특선이 되고, 자신은 특선 이상의 실력인데 밀려나는 경험을 하다 보면 부아가 치밀다 못해 붓을 꺾어 버리고픈 회의감이 밀려오기도 할 겁니다. 그때에는 지금의 선생이 한없이 답답해 보이겠지요. 그것이 참을 수 없는 사람들은 서예계의 철새가 되어 새로운 선생을 찾아 떠나게 되는 겁니다. 새 선생을 따라다니며 술 사고, 돈 쓰고 하다 보면 상도 받고, 추천 작가가 되고, 초대 작가가 되고… 그런 식으로 지도자의 위치에 선 사람은 배운 게 그 일이라 또 특별활동을 하게 되는데 그렇게 계보가 형성되는 것이죠.

이런 일들이 만연하게 되면서 당연함이 죄의식을 압도하는 수준에 이르렀습니다. 그들의 배후에 훨씬 많은 정직한 사람들의 노력이 헛되게 스러진다는 것을 그들은 이제 느끼려고 하지도 않습니다.

맘 잡고 붓을 들어 서예계에 입문하려는 분들께 왜 이런 서단의 병폐를 이야기하냐고요?

선입견先入見은 말 그대로 "먼저 들어온 관념"을 이릅니다. 시작 단계에 있는 여러분들이 올바른 선입견을 가지고 있어야 앞으로의 서예계가 맑게 지켜질 것을 믿기 때문입니다.

서예는 인성과 학식이 겸비되어야 진정한 의미를 갖는 예술입니다. 부디 수상 경력을 쌓아 입지를 만드는 걸 목표로 삼지 마시고 선비 정신으로 서단을 맑게 지켜가 주시길 바랍니다.

제4강

───────── 기초 한자 서예 ─────────

한자 서예를 중국의 문화라고 생각하는 분들이 꽤 많습니다. 하지만 우리 민족은 예로부터 한자를 사용해 왔으며, 한자를 빼고는 우리 역사를 논할 수 없으니 공동의 문화로 받아들이는 것이 마땅하며 자연스러운 일이라고 봅니다. 서예를 하는 분이라면 한글 서예에 머물 것이 아니라 반드시 한자 서예라는 장엄한 관문에 들어서야 하지요. 그 첫 단추로 우리나라 사람들이 가장 좋아하는 서체인 예서체를 배워 보겠습니다.

육서

한자 서예에 들어가기에 앞서 육서六書에 대해 한번 짚고 넘어갈 필요가 있습니다. 육서는 한자를 이해하는 데에 반드시 필요하기 때문이지요.

육서六書란 구조와 쓰임에 따라 한자를 6가지로 분류한 것인데, 상형象形, 지사指事, 회의會意, 형성形聲, 전주轉注, 가차假借로 나눌 수 있습니다.

상형 象形

우선 가장 원시적 한자는 상형象形문자입니다. 사물의 형상形象을 그리듯 표현한 것이 상형이며 이것이 한자의 시초입니다. 날 일日, 달 월月, 나무 목木, 거북 구龜 등의 글자들은 모두 그 형태가 글자로 발전한 것들이지요.

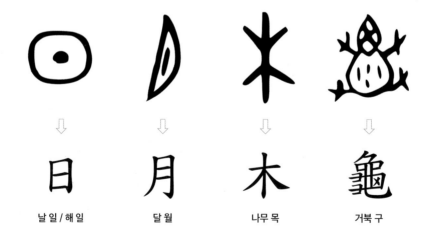

| 날 일 / 해 일 | 달 월 | 나무 목 | 거북 구 |

지사 指事

그러다가 부호가 필요해졌습니다. 특정 사물이 아닌, 그 사물의 '위'를 표현하려면 어떻게 해야 할까요? 기준선을 그어 놓고 그 위에 점을 찍어 윗방향을 표현하기 시작했습니다. 나무木의 아랫부분에 점을 찍어 뿌리를 표현한 근본 본木, 칼刀의 날 부분에 점을 찍은 칼날 인刀 등이 나왔지요. 이처럼 형상보다는 부호성이 두드러진 글자를 지사指事라고 합니다.

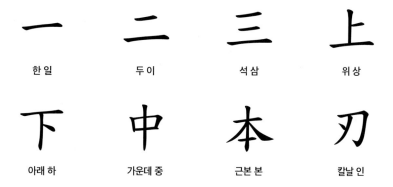

一	二	三	上
한 일	두 이	석 삼	위 상
下	中	本	刃
아래 하	가운데 중	근본 본	칼날 인

회의 會意

그런데도 표현하기 부족한 것들이 너무나 많았습니다. 그래서 사람들은 문자를 두 개 이상 합하여 새로운 글자를 만들어 냈지요. 밭田에서 힘力 쓰는 사람은 주로 남자였기에 '사내 남男' 자가 만들어졌고, 여자女와 자식 子이 만나 '좋을 호好' 자가 탄생했습니다. 이런 글자들은 뜻과 뜻이 만났다고 하여 회의會意라고 부르게 되었죠.

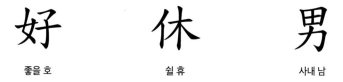

好	休	男
좋을 호	쉴 휴	사내 남

형성 形聲

세상이 복잡다단해지면서 많은 것들이 새로 생겨났지만 그것에 발맞추기엔 회의문자로도 한계가 있었습니다. 여기서 획기적인 아이디어가 도입됐으니 두 개 이상의 글자를 합치되 한쪽은 뜻, 한쪽은 소리만 담당하도록 한 것이지요. 이것이 바로 형성形聲문자이며 이 덕분에 한자가 폭발적으로 증가하게 되었습니다. 현재 한자의 약 80%가 형성문자에 속하는 것만 봐도 알 수 있지요.

빌 공 　　　마룻대 동 　　　큰바다 양 　　　다스릴 리

전주 轉注

전주轉注란 한 글자 속에 여러 활용이 있는 글자를 말합니다. 가령 '즐거울 락樂'은 '풍류 악樂', 그리고 '좋아할 요樂'로도 쓰이기 때문에 대표적인 전주 글자라고 할 수 있습니다.

즐거울 락, 풍류 악, 좋아할 요

가차假借는 빌려 쓴다는 뜻으로 외래어를 표기할 때 주로 씁니다.

아세아 亞細亞

불란서 佛蘭西

미니 迷你 스커트

이렇게 해서 육서六書의 개념을 훑어 보았습니다.

　상형象形과 지사指事까지를 문文이라 했고, 그 이후에 회의會意와 형성 形聲이 만들어지면서 이들을 자字라고 일렀습니다. 그리고 그것을 모두 합친 것이 문자文字가 된 것이지요.

2

서체의 종류 - 전예해행초_{篆隷楷行草}

한자 서예체는 대략 전서篆書, 예서隷書, 해서楷書, 행서行書, 초서草書 이렇게 5가지로 분류합니다. 우리가 서예를 함에 있어서 5체를 다 쓰면 이상적이지만 그중 한두 가지 체를 주력하여 쓸 수도 있겠지요. 그렇다 하더라도 그 서체의 흐름과 특징 정도는 알아 두는 것이 좋겠습니다.

전서篆書

전서는 한마디로 고대문자입니다. 진나라를 포함한 그 이전 서체인데 가장 근원적이며 그림에 가까운 형태를 띠고 있어 문자를 연구함에 있어서도 매우 귀중한 자료가 됩니다.

상나라 수도권이던 은허에서 발견된 갑골甲骨문자는 가장 오래된 한자(최소 3000년 이전)라고 알려져 있으며 주나라의 금문金文도 비슷한 시기에 쓰였을 것으로 보여집니다.

전서를 대전大篆과 소전小篆으로 분류하기도 하는데 갑골문甲骨文, 석고문石鼓文, 종정문鐘鼎文＝金文등 원시적 문자가 대전이라면, 진대 이사의 태산각석부터 청대 전서(오창석, 등석여, 오양지, 서삼경) 등 디자인적 요소가 가미된 형태는 소전이라고 볼 수 있습니다.

전서는 생명의 원형에 가장 근접하므로 부적符籍에 쓰이는 문자로도 애용되고 있지요.

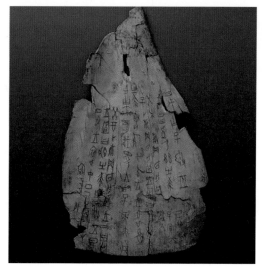

▌ 동물의 뼈에 새겨진 갑골문(甲骨文)

▌ 전서 "석고문(石鼓文)"

중국에서는 청나라 때 전서가 다시 크게 유행했으며, 우리나라에서는 미수 허목許穆 선생이 신기 어린 전서를 써서 남기기도 했습니다. 또 추사 김정희 선생도 예서를 쓰면서 전서 풍을 가미하여 독특한 미감을 자아냈지요.

전서의 특징은 획 끝이 둥근 원필圓筆을 주로 하여 부드럽고 아름답지만 그만큼 필법을 제대로 익히지 않고는 접근조차 하기 힘든 면이 있습니다. 이러한 측면 때문에 기초를 튼튼하게 하는 데에는 전서를 으뜸으로 칩니다.

▌ 오창석(吳昌碩)의 전서

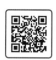

▶ YouTube
전서체 파헤치기

전서는 그 필법이 쉽지 않아서 관직 있는 이들이나 학자들이 주로 썼으며 일반 서민은 어렵게 느꼈던 모양입니다. 진晉대에 군현제를 만들면서 공문서가 급증하게 되자 좀 더 쓰기 쉽고 판독이 쉬운 서체가 필요하게 되었고, 그래서 나타난 것이 예서隷書체입니다.

정막程邈이라는 이가 감옥에 복역하면서 10년을 연구하여 최초로 예서 3000자를 지어 진상했다는 기록이 있습니다. 그 당시 복역수를 도예徒隷라 칭했으므로 이 서체를 예서隷書라 일컫게 되었다고 하네요. 진시황이 그 서체를 보고 흐뭇하게 여겨 사면해 주었다고 합니다.

과거에는 전서에 가까우며 굵기가 일정한 것을 고예古隷라 했고, 파책波磔이 들어간 것은 팔분八分이라 했는데 요즘은 그냥 예서로 통일하여 부릅니다. 예서는 쓰기 쉽고 획의 변화가 무쌍하며 모양새도 안정되어 사람들의 대대적인 사랑을 받았습니다. 현대에 이르러서도 현판이나 간판, 브랜드 디자인은 물론, 공모전에서도 거의 절반을 차지할 정도로 인기를 끌고 있지요.

▍예서 "을영비(乙英碑)"

▶ YouTube
예서체 파헤치기

중국에서는 한漢대에 가장 유행이 일어났으며 법첩은 예기비禮器碑, 을영비乙瑛碑, 사신비史晨碑, 조전비曹全碑, 장천비張遷碑 등이 있습니다. 우리나라에서는 추사 김정희 선생과 일중 김충현, 여초 김응현 선생 등이 예서로 꽃을 피웠습니다.

해서 楷書

진서眞書, 또는 정자체正字體라고도 불리며 예서에 이어 후한 말기부터 사용하기 시작했습니다.

예서가 수평 형이고 옆으로 넓어 안정적인 느낌이라면, 해서는 우상으로 치솟는 각도 속에 긴장감과 기세가 살아 있는 특징이 있습니다. 그리고 이 각도 덕분에 인체공학적으로 조금 더 빨리 쓰는 것이 가능해졌지요. '모범, 본보기'라는 의미를 품고 있을 정도로 서체가 단정하며, 그래서 '단정할 해楷' 자를 씁니다.

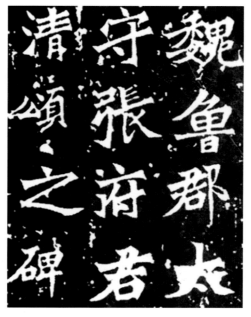

┃ 해서 "장맹룡비(張猛龍碑)"

위진 남북조 시대에 웅장하게 개화했으며 동진의 왕희지가 자체를 정립했고, 당대에는 안진경, 구양순 등의 명필들이 뒤 이어 그 구조를 갈고 닦아서 해서의 극치에 이르렀다고 평합니다.

근대까지는 서예인들이 안진경의 안근례비顏勤禮碑나 구양순의 구성궁예천명九成宮醴泉銘을 애호했으며, 현대에 이르러서는 뒤로 거슬러 올라가 북위 시대 육조풍의 강건한 해서를 주로 공부하고 있습니다. 장맹룡비張孟龍碑 등이 대표적입니다.

행서 行書

행서 역시 후한 말기에 시작하여 동진의 왕희지가 그 정점을 찍은 바 있습니다.

행서는 해서에 속도감을 더한 일종의 필기체입니다. 그래서 보는 것만으로도 그 속도감 때문에 통쾌함이 느껴지지요.

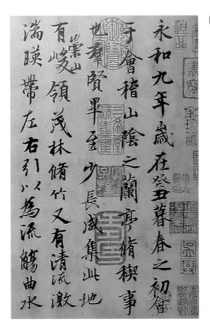

▎왕희지 "난정서(蘭亭序)"

사실 해서 이후에 행서보다 더 흘려 쓴 초서草書가 생겼는데, 너무 간략화하다 보니 글씨를 알아보기 힘든 지경에 이르렀습니다. 그 단점을 수정하여 속도감과 유려함은 보존하되 알아볼 수 있도록 조절한 것이 행서이며, 그래서 가장 마지막 서체를 행서라고도 하지요.

행서의 대표적 작품은 왕희지의 난정서蘭亭序를 꼽고 있으며 그 후 수많은 서가書家들의 사랑을 받고 있는 예술적인 서체입니다.

초서草書

빠른 것을 선호하는 사람들의 경향 때문에 탄생하게 된 초서는 최초의 원형과는 아주 동떨어진 모습을 띠게 되었습니다.

행서와 초서의 차이는 간단히 말해서 "알아볼 수 있으면 행서, 알아볼 수 없으면 초서"라고 말하곤 하죠.

▌ 손과정 "서보(書譜)"

역시 태동은 한나라 때 시작했으며 미친 듯이 흘려 쓰는 광초狂草까지 나왔으나 읽기 어렵다는 치명적인 단점 때문에 일부 서가들의 전유물이 되었고, 일반 서예 애호인들에게는 거의 경원敬遠 받고 있습니다.

일본의 히라가나가 초서체를 기반으로 만들어졌다고 하지요.

대표적인 법첩으로는 손과정의 서보書譜가 있고 서법가로는 왕희지, 왕헌지, 장욱, 회소 등이 알려져 있습니다.

이상 서예 5체가 형성되었으며 사실상 한국 서예인들이 주로 연마하는 서체는 전서, 예서, 해서, 행서 4체라고 볼 수 있습니다.

이 책에서는 판본체와 잘 어울리는 예서체를 배울 것이며, 어느 정도 숙달의 과정을 거친 후에 다른 서체로 넘어 가시길 권해 드립니다.

한글과 조금 다른 역입, 중봉, 삼절
– 예서 기본 획 연습

서예 필법의 황금률은 역입, 중봉, 삼절이며 그것은 한글 서예든 한자 서예든 마찬가지입니다. 다만 그 표현은 서체별로 조금 상이한 바가 있으니 그것을 살펴보기로 하겠습니다.

역입 逆入

예서체의 역입은 판본체의 역입과 비슷하나 원필과 방필 두 가지를 모두 쓰며 각도도 다양합니다. 그 몇 가지 유형을 보여 드리겠습니다.

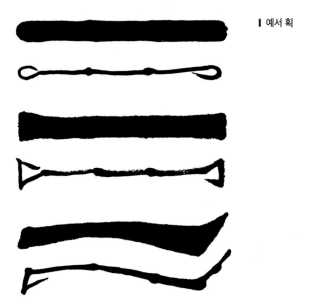

❚ 예서 획

세 가지 모두 예서에서 쓰이는 획입니다.

원필은 판본체에서, 방필도 앞서 배운 용비어천가에서 봤었죠?

특이한 것은 마지막 획인데 이것은 주로 예서에서만 쓰이는 방필법입니다. 시작부가 각지고 특히 아랫부분이 더 도드라지는 형태지요. 이때에는 그림에서처럼 아래쪽을 향해 역입하는 것이 더 편합니다.

중봉 中鋒

기본적으로 중봉은 붓끝이 획의 중앙선을 타고 가는 것을 뜻합니다. 하지만 기본이 충분히 숙달되었다면 그 틀에 얽매이지 않아도 획 질이 살아나게 되지요.

초심자의 경우 붓끝이 획의 상단에 치우치기 쉬운데 붓을 세울 줄 모르면서 치우치게 되면 획 하단부가 지저분해집니다.

그렇다면 붓끝이 획의 하단으로 간다면 어떨까요?

그것은 괜찮습니다. 사실 일부러 그렇게 쓰려고 해도 쉽지 않은데 고수들은 붓끝을 획의 상중하단에 자유자재로 오가며 그 질감에 변화를 주기도 하거든요.

삼절 三折

예서에서 다른 획은 한글 판본체와 비슷합니다만 두 가지 획에서 굵기 변화가 확연하게 나타납니다. 바로 "삐침╱"과 "파임╲"이지요.

이 두 가지 획을 만들 때 삼절을 활용하여 획을 점점 넓게 펼치기도 하고, 붓끝을 모아 얇게 뽑기도 합니다.

예서의 핵심 획 두 가지 –
삐침&파임

전서 이후 예서가 등장하면서 사람들의 마음을 가장 사로잡은 것은 바로 '삐침'과 '파임'이었습니다. 기존의 전서체는 철사를 면으로 감싼 것과 같은 질감이었다면, 예서체에 이르러서는 뼈 위에 탄력 있는 근육과 풍부한 살이 붙었다고 할까요? 획의 굵기 변화가 생기면서 글자 하나하나에 생동감이 더해졌습니다.

삐침 /

삐침은 빛이 비치는 것과 같이 사선으로 가는 획이라는 의미입니다.

❙ 예서 삐침

삐침을 하는 구체적인 요령은 다음과 같습니다.

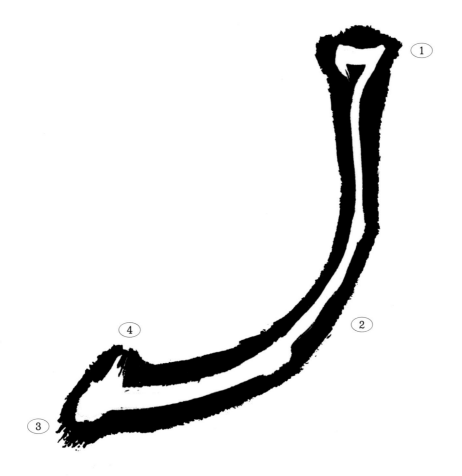

① 역입한 뒤 내려온다.

② 티 안 나게 절을 하며 붓을 눌러 주고 (2분필 정도)

③ 끝을 아래 방향으로 살짝 밀며 붓을 모아 거둘 준비를 하고

④ 위로 쳐올리며 회봉한다.

이 획은 팔이 오른쪽에서 왼쪽으로 가야 하므로 일반적인 획보다 어렵게 느껴질 수 있습니다. 여기서 핵심 비법은 완법입니다. 삼절을 할 때 팔을 옆구리에서 밖으로 빼면서 가면 훌륭하게 면이 바뀌므로 양질의 삐침이 나오게 됩니다.

파임 ╲

삽으로 무른 땅을 파듯이 하므로 '파임'이라 합니다. 강력한 힘을 느끼게 하는 예서의 간판 획이지요.

▮ 예서 파임

우리가 보통 한글 판본체나 전서를 쓸 때에는 1분필一分筆로 쓰는데, 예서의 파임을 할 때에는 붓을 누르고 또 눌러서 3분필, 즉 붓털 전체 길이의 절반을 써서 그 장중한 획을 표현하게 됩니다.

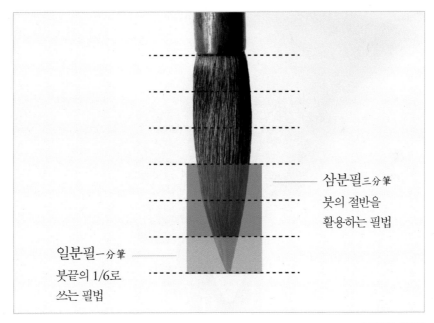

삼분필三分筆
붓의 절반을
활용하는 필법

일분필一分筆
붓끝의 1/6로
쓰는 필법

▮ 일분필, 삼분필

그런데 거기서 끝이 아닙니다. 다시 붓을 거둘 때에 가장 굵은 획에서 절하며 붓을 세우고, 또 절하며 붓을 완전히 뽑는 과정이 필요합니다. 그래서 파임을 마친 후 붓이 여전히 처음의 모습을 유지하고 있다면 훌륭하다 할 수 있겠습니다.

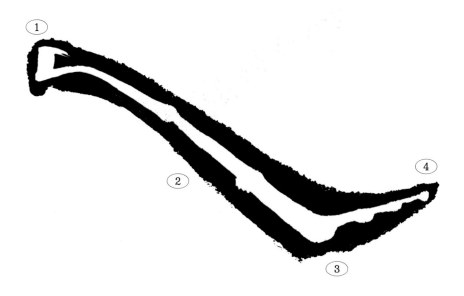

① 역입한 후 우 하방을 향해 유연하게 내려온다.

② 삼절을 통해 붓을 점점 눌러서 3분필까지 펼쳐 준다.

③ (붓이 펼쳐져 있을 때는 강제로 면을 바꿀 수 없으므로) 갈 방향으로 살짝 붓을 잡아당기고, 중봉을 잡아 절을 통해 3분필, 2분필, 1분필로 모아 주면서 뽑는다.

파임은 굵기의 변화가 가장 풍부한 획으로 예서의 꽃이라 할 수 있습니다. 가늘었다가 굵었다가 다시 가늘어지는 다채로운 변화로 인해 매우 웅장한 자태가 느껴지며 많은 서예인들에게 사랑받는 획이지요.

최대한 쉽게 풀어서 설명했지만 직접 눈으로 보며 제대로 짚고 넘어가실 분들은 저희 유튜브 서예학원(초급반)에 영상으로 자세히 올려 두었으니 참고하시면 좋겠습니다.

숫자로 예서 필법 마스터하기

숫자에는 예서의 기본 필법이 대부분 담겨 있으며 더불어 획과 획이 만났을 때 어떻게 변화를 주고 조화를 이루는지도 익힐 수 있습니다.

이러한 필법의 예술성은 주로 음양陰陽의 대비에서 나옵니다. 판본체나 전서에서는 음양의 대비라 할 것이 크지는 않았습니다. 하지만 예서나 해서 등에 있어서는 음양의 하모니가 글씨의 아름다움을 생성하는 중요한 요건이 되지요. 모든 상대성이 음양이며 한 글자 속에도, 나아가 한 작품 안에서도 음양을 적절하게 배치할 수 있어야 고수라고 할 수 있습니다. 우리는 예서를 시작하는 단계부터 음양에 대한 감각을 충실하게 함으로써 동양적 사상을 갖추고 미적 촉수를 활성화시켜 보겠습니다.

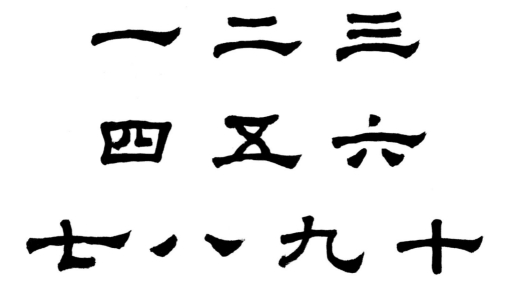

예서로 '한 일 一' 써 보기

우선 '한 일 一'은 앞서 배운 파임\이 잘 드러나 있는 글자입니다.

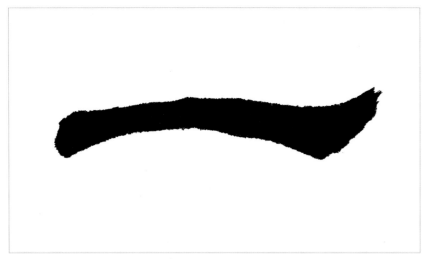

▌예서 '한 일(一)'

① 좌 하방을 향해 역입하고

② 상단으로 가다가

③ 마무리는 다시 우 하방을 향해 내려오며 파임을 해 줍니다.

이렇게 단순해 보이는 한 글자 속에도 음양은 존재합니다.

가늘어 보이는 시작부가 음陰이고 굵게 펼쳐 나가는 우측이 양陽이
라고 할 수 있어요.

예서로 '두 이二' 써 보기

'두 이二' 자를 써 보겠습니다.

❙ 예서 '두 이(二)'

① 위의 획은 미세하게 살짝 올라가 주는데 이것을 하늘을 우러렀다 하여 '앙세仰勢'라고 합니다.

② 아래 획은 반대로 살짝 아래를 향해 써 주니 땅을 향해 엎드렸다 하여 '부세俯勢'라고 하지요.

이번엔 위의 작은 획이 음陰, 아래의 크고 웅장한 획이 양陽입니다.

예서로 '석 삼三' 써 보기

'석 삼三'은 '두 이二' 자 사이의 공간을 벌려 획 하나를 더한 형태입니다.

┃ 예서 '석 삼(三)'

① 첫 획은 '앙세仰勢'로 써 주고,

② 가운데 획은 평평하게,

③ 세 번째 획은 '부세俯勢'로 쓰며 마무리합니다.

음획陰과 양획陽이 만나 가운데 중획中이 탄생하는 이치입니다.

예서로 '넉 사㈜' 써 보기

'넉 사㈜'입니다. 예서의 사각형은 판본체의 'ㅁ'과는 달리 납작한 형태에 음양이 두드러집니다.

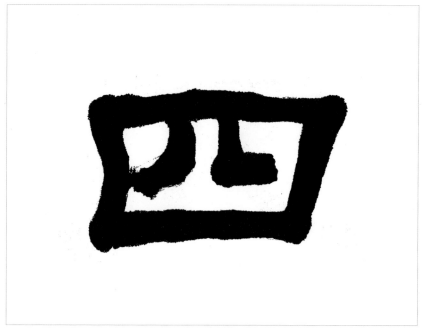

① 왼쪽은 살짝 곡선을 주며 내려옵니다.

② 두 번째 획은 옆으로 가다가 꺾어 내려오는데 이때 직각보다 더 각을 주어 직선으로 내려옵니다.

③ 속에 들어 있는 '나눌 팔ㅅ' 역시 한쪽은 곡선, 반대쪽은 각을 주어 음양을 맞춰 줍니다.

④ 아래에서 두 획 사이를 막아 마무리합니다.

예로부터 4는 사방四方 즉, 동서남북東西南北을 이릅니다.

예서로 '다섯 오五' 써 보기

'다섯 오五'는 사방四方에 중심中이 더해진 글자입니다. 동양 사상에서는 항상 한쪽으로 치우치는 것을 피하고 중용과 중도를 강조했지요.

▍예서 '다섯 오(五)'

① 첫 획은 앙세仰勢,
② 그 다음 우측에서 좌 하방을 향해 내려오고,
③ 세 번째 획을 교차시켜 주는데 이 교차점이 다섯 오五의 허리이며 중심이 되도록 써 줍니다. (중심부에 힘을 더하기 위해 교차점에서 붓 면을 바꾸기도 합니다.)
④ 그리고 마지막 획은 부세俯勢로 마무리합니다.

예서로 '여섯 육六' 써 보기

'여섯 육六'은 우리가 살아가는 세상을 의미합니다. 우리는 여섯 가지 감각(육감)을 가지고 살며, 몸속에는 오장육부가 있죠. 또 정육면체로써 이삼차원 시공을 뜻하기도 합니다.

❙ 예서 '여섯 육(六)'

① 점丶은 역입을 하고 짧게 뽑아 줍니다.
② 그리고 '한 일一' 자를 써 주고
③ 그 아래에 짧은 삐침과 파임을 해 주면 되는데 짧은 만큼 더 급격하게 눌렀다가 짧게 뽑아 주는 것이 포인트입니다.

예서로 '일곱 칠七' 써 보기

'일곱 칠七'은 생명과 이 세상을 뜻하는 '여섯 육六'에 다시 중심을 더한 숫자입니다. 또한 큰 완성을 의미하는 '열 십十' 자에 꼬리가 달려 있으므로 7을 작은 완성이라고 보기도 하지요.

┃ 예서 '일곱 칠(七)'

① 먼저 '한 일一' 자를 쓰고,
② 그 획을 가로질러 내려오는데 이때 왼쪽으로 갈 듯하다가 오른쪽으로 방향을 틀어서 방필로 표현해 줍니다.

예서로 '여덟 팔八' 써 보기

'여덟 팔八'은 하나의 작대기를 부러뜨려 둘로 나눈 형상입니다. 그래서 '여덟 팔'인 동시에 '나눌 팔'이라고도 합니다.

❙ 예서 '여덟 팔(八)'

쓰는 방법은 '여섯 육'에서 배웠듯이 삐침 별/과 파임 불\을 아주 짧게 쓴 다고 보면 됩니다.

예서로 '아홉 구九' 써 보기

'아홉 구九'는 완성 직전의 숫자이기에 "끝없음"이 그 특징입니다. 그래서 '아홉 구九'의 고대의 형태를 보면 사람이 엎드려서 무언가 갈구하는 모양 이었죠.

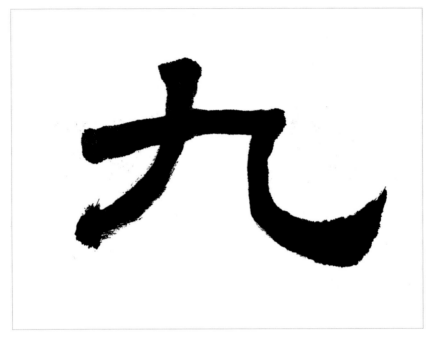

❙ 예서 '아홉 구(九)'

① 먼저 삐침 별/을 조금 짧게 써 주는데, 그 이유는 우측 파임이 양획 이기 때문에 음양을 맞춰 주는 겁니다.

② 두 번째 획에서는 꺾는 지점에서 방필로 각을 주어 내려오며 허리 를 좁혀 주고,

③ 획이 가늘어진 상태에서 가려는 방향으로 붓을 살짝 잡아당겨 줍니다.

④ 붓을 바로잡아 중봉이 되면 삼절로 펼쳐 굵게 만들었다가 다시 삼 절로 붓을 뽑아 파임을 해 줍니다.

예서로 '열 십十' 써 보기

'열 십十'의 옆으로 긋기는 무한한 공간을, 내려 긋기는 시간적 영원을 의미합니다. 이렇게 시공을 초월하는 큰 뜻을 가진 10이기에 완성의 숫자라 이르는 것이죠.

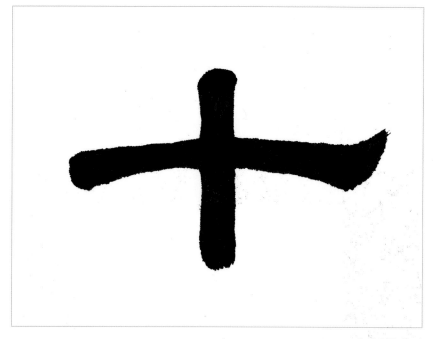

❙ 예서 '열 십(十)'

① '한 일-'은 유장하게 써 주고,
② 내려 긋기는 짧게 해서 예서다운 납작한 형태로 마무리합니다.

필수 한자 쓰기

숫자를 통해 예서의 기본 필법이 거의 다 나왔습니다. 이제 단어를 쓰면서 나머지 디테일까지 익혀 볼까요? 먼저 1/4절지를 반으로 자른 뒤 가로, 세로를 반씩 접어서 4칸이 되도록 준비해 주세요.

┃ 종이 접는 법

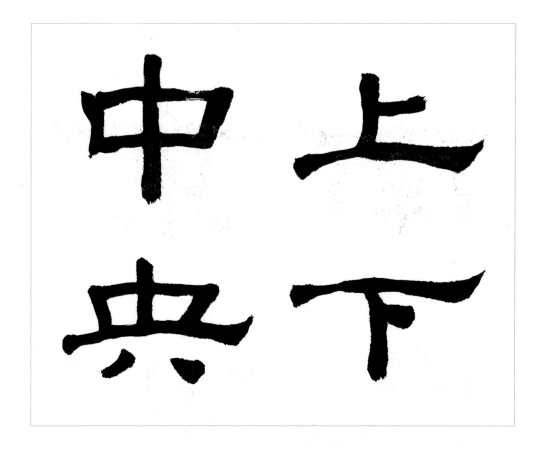

위 상·上 ── 아래 하·下

이 두 글자의 공통되는 획이자 주인공 획은 '한 일–' 자입니다. 주가 되는 획은 웅장하게 써 주고, 나머지 획은 힘을 조금 빼 줌으로써 음양을 맞춰 줍니다.

가운데 중·中 ── 가운데 앙·央

중앙中央에 들어가는 사각형은 '넉 사四' 자와 마찬가지로 왼쪽은 곡선으로 내려오고, 오른쪽은 각을 주며 직선으로 내려와 아래를 잘록하게 표현해 줍니다. 그리고 '가운데'라는 의미에 걸맞게 중심부를 관통해 내려 그어 주면 됩니다.

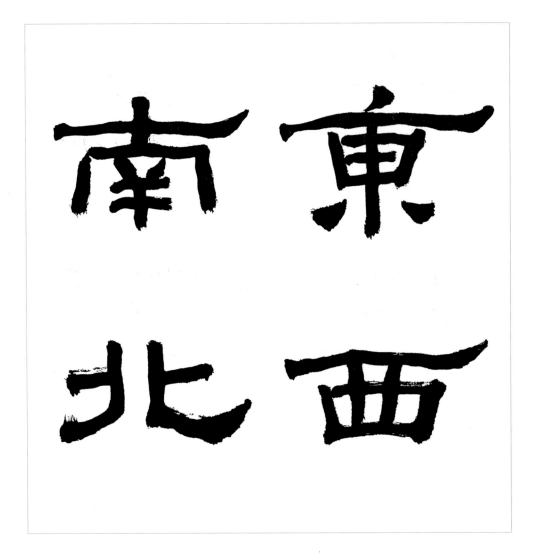

동녘 동 · 東

'나무 목木'에 '해 일日' 자가 걸려 있는 형상으로 나무 숲 사이에서 해가 떠오르는 방향이 동쪽임을 의미합니다. 한 글자 속에서 파임은 하나라고 하여 "1자 1파"라는 말이 있습니다. 위쪽에서 파임을 해 주었으니 하단의 삐침과 파임은 점법으로 짧게 마무리합니다.

서녘 서 · 西

해가 서쪽으로 기울면 새들이 둥지로 돌아갑니다. 그래서 서쪽을 뜻하는 이 글자는 새가 두 다리로 둥지에 들어선 형태가 되었죠. 역시 '한 일一' 자는 길게, 나머지는 작고 납작하게 써 줍니다.

남녘 남 · 南

우리는 예로부터 남쪽에 문과 창을 내어 햇빛이 잘 들도록 했습니다. 옛날 유목민 시절에는 이동이 쉽도록 움집을 짓고 살았기에 움집의 입구를 본 따 '남녘 남南' 자가 만들어졌지요.

북녘 북 · 北

몸이 햇살 따스한 남쪽을 향했다면 북쪽은 등을 지는 쪽이겠죠? 그래서 북쪽을 의미하는 글자는 두 사람이 등을 지고 있는 형상이 되었습니다. 이 글자에서는 파임이 있는 우측이 양획이지만 너무 길어지지 않도록 조절해 주세요.

左 前

右 後

앞 전·前

배의 앞머리 방향을 의미하는 글자로 내가 나아갈 방향을 뜻하며, 시간적으로는 과거를 의미하기도 합니다. 두 점의 방향을 유심히 보면 첫 번째 점은 그 다음 점을 향하고 있고, 두 번째 점은 그 다음 획을 향하고 있죠? 이런 필세筆勢를 느끼는 것도 중요합니다.

뒤 후·後

왼쪽 중인변彳을 쓸 때 아래쪽 공간이 늘어지기 쉬운데 예서에서는 세 획의 공간을 비슷하게 써 줘야 합니다. 또 획이 많고 복잡한 글자이기 때문에 너무 굵지 않게 쓰되, 마지막 파임에서 포인트를 주면 되겠습니다.

왼 좌·左 ── 오른 우·右

두 글자의 윗부분은 모두 원래 손을 뜻하는 '또 우又' 자입니다. 그런데 '왼 좌左'의 경우 아래 '장인 공工'에서 파임이 나올 것이기 때문에 첫 획은 심플하게 써 주는 것이고, '오른 우右'에서는 첫 획에 파임을 해 주는 것이지요.

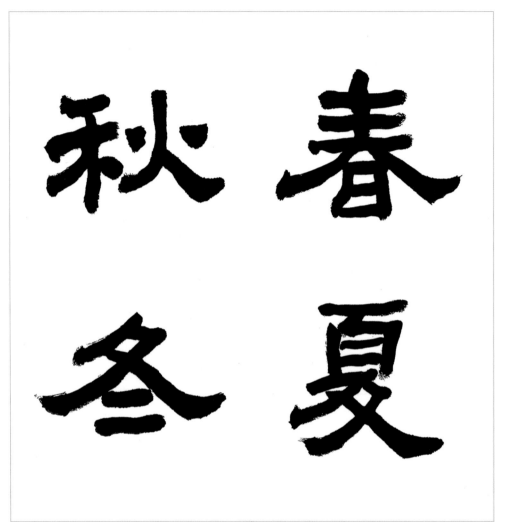

봄 춘·春

따스한 봄 햇살을 받아 새싹이 돋아나는 형상입니다. '석 삼三' 자를 균등하고 빽빽하게 쓰고, 삐침과 파임은 힘찬 양팔처럼 기분 좋게 펼쳐 줍니다. 아래의 '해 일日'을 쓸 때 윗부분은 공간이 얼마 없으니 좁게, 아래는 더 넓게 써 주는 것이 자연스럽습니다.

여름 하·夏

이 글자는 세로로 길쭉한 형태이기 때문에 상하 간에 공간이 헐렁해지지 않도록 좁혀서 써 줘야 합니다. 대신 마지막 파임은 시원하게 뽑아 주어 음양을 맞추면 멋지겠죠?

가을 추·秋

가을은 벼에서 메뚜기를 잡아 불에 구워 먹는 계절입니다. '벼 화禾'는 좁게, '불 화火'는 파임이 있으므로 좀 더 넓게 써서 음양을 맞춰 줍니다.

겨울 동·冬

'뒤쳐져올 치夂'와 '얼음 빙冫'으로 이루어진 이 글자는 나중에 오며 얼음이 어는 계절이라는 의미입니다. 위쪽은 둔중하게, 아래는 차분하게 '두 이二' 자 처럼 써 줍니다.

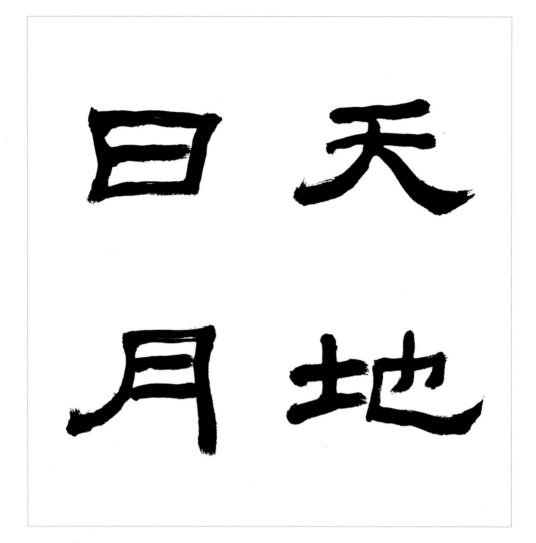

──── 하늘 천 · 天 ────

하늘은 '한 일─' 아래에 '큰 대大'가 오니 가장 큰 것이라는 의미가 됩니다.
첫 획은 앙세, 두 번째 획은 평평하게, 그리고 삐침과 파임으로 강건하게
마무리합니다.

──── 땅 지 · 地 ────

'흙 토土'는 작게 써 주고, '어조사 야也'의 파임은 웅장하게 뽑아 줍니다.

──── 날 일 · 日 ────

고대의 '날 일日' 자를 보면 둥근 태양 안에 검은 점이 있었으며, 점은 태
양 속에 살고 있다는 금까마귀를 상징합니다. 예서는 납작하게 쓰기 때
문에 '가로 왈曰'과 헷갈릴 수 있는데 왼쪽 상단부(첫 획과 두 번째 획이 만나는 부
분)가 붙어 있으면 날 일日, 떨어져 있으면 가로 왈曰로 구분합니다.

──── 달 월 · 月 ────

이 글자의 주획은 왼쪽 삐침입니다. 그런데 이번엔 오른쪽 획도 직선이
아닌 S 자를 취하고 있습니다. 왜 그럴까요? 다음 페이지에서 자세하게
설명해 드릴게요.

중수로 가는 꿀팁 – S자 묘법

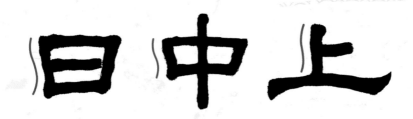

글자의 왼쪽 세로 획에 주로 쓰게 되는 것으로 기운이 생동하여 아름다운 감을 주는 형상입니다.

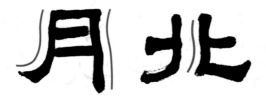

모든 획에서 필수는 아니지만 길어지는 획이나 양쪽 대칭이 될 때에도 일자나 단순 곡선으로 쓰는 것보다 예술성을 훨씬 높여 주는 서예의 비기秘器라고 할 수 있지요.

예서 이렇게는 쓰면 안 된다!

서예 학원에 다니면서 배우는 경우 선생님의 체본이나 책(법첩)을 보고 연습을 하게 됩니다. 그리고 일정량을 쓰면 검사를 받겠죠. 이때 어디는 잘 썼다, 또 어디는 어떻게 고쳐라 하는 등의 코멘트를 해 주시는데 이것을 첨삭添削이라고 합니다. '더할 첨添', '깎을 삭削'으로 이루어진 '첨삭'은 더하고 뺀다는 뜻이에요.

이 책과 영상을 보며 독학하시는 분들은 스스로 잘못된 부분을 발견하는 눈을 길러야 합니다.

이 과정은 서예를 함에 있어서 아주 중요한 부분이지만 의외로 간과하는 분들이 많아요. 체본을 대충 휙 보고 다 알았다고 생각하며 진도만 나가는 것은 오래도록 성장판을 가로막는 장애가 되곤 합니다. 우선 체본을 충분히 오래 보고 음미한 후에 글자를 써야 하는데, 많은 경우 한 글자를 여러 번 쓰는 것에만 초점을 두곤 하지요. 이것은 시간과 노력을 낭비하는 것이며 오히려 잘못된 글자의 이미지가 각인될 뿐입니다. 한번 쓰고 다시 관찰하며 비교하여 잘못된 부분을 알아채야 진정한 공부가 됩니다.

제가 수십 년간 학생들을 가르치면서 수많은 첨삭을 해 왔는데, 가장 흔하게 저지르는 실수가 어떤 건지 보여드릴게요.

'생각 념念' 자입니다. 위쪽 글씨가 오시범, 아래쪽 글씨가 올바른 체본입니다. 두 글씨의 차이가 느껴지시나요? 위쪽 오시범의 경우 아래에 올 획들을 감안하지 않고 첫 획을 너무 내리 눌렀네요. 그래서 안쪽에 삼각 공간이 크게 생기고 글자도 전체적으로 길어져 버렸습니다.

　이렇게 첫 획이 글자의 운명을 결정짓는 경우가 아주 많습니다. 미리 다음에 올 획과 글자의 전체 틀을 생각하면서 첫 단추를 잘 끼워야 하겠습니다.

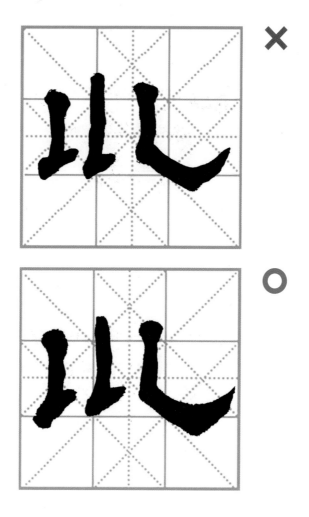

이 글자는 '땅 곤坤' 자인데 예서에서는 이렇게도 씁니다. 이렇게 비슷한 획이 나열되는 글자의 경우 공간이 서로 균등한가를 먼저 보셔야 합니다. 아래쪽 글자처럼 획 길이나 형태에서는 차이를 주되 공간은 비슷비슷하게 맞춰 주는 게 좋습니다. 초보자 때는 획에 취하기 쉽지만 고수가 될수록 여백을 보는 눈이 깊어지지요.

이번엔 '서녘 서西' 자입니다. 위쪽 글자는 '입 구口' 안쪽의 공간 분할이 일
정하지 않다는 게 눈에 띄네요. 아래쪽 글자처럼 공간을 균등하게 맞추
는 것을 균간법均間法이라고 하는데 서예에서 많이 쓰이는 규칙 중 하나
입니다.

복잡한 글자를 잘못 쓰는 경우

'얻을 획獲' 자입니다. 이처럼 복잡한 글자 안에서도 균간법의 이슈가 등장합니다. 오시범의 경우 隹(추)에서 가운데 내려 긋기의 위치가 왼쪽으로 치우치는 바람에 안쪽 공간이 굉장히 답답해졌죠?

그리고 이렇게 왼쪽 변과 오른쪽 본체로 이루어진 글자의 경우 좌우 글자의 밸런스를 잘 맞춰서 어우러지도록 함이 중요합니다. 너무 떨어지지도, 너무 침범하지도 않도록 잘 조절해 주세요.

'귀신 신神' 자입니다. 이번엔 어떤 차이가 있는지 발견하셨나요?

사각형에서 한쪽이 곡선이면 한쪽은 거의 직선으로 써 줘야 하는데 위쪽 글자는 양 볼이 모두 쏙 들어가서 볼품없어 보입니다. 아래쪽 글자처럼 한쪽은 좀 버텨 주는 것이 음양이 조화로운 상태입니다.

'꾸밀 식飾' 자입니다. 이번에도 역시 양 볼이 다 홀쭉합니다. 게다가 왼쪽 변과 오른쪽 본체가 예서답지 않게 얇고 길쭉한 느낌이네요. 그래서 둘 사이가 더 벌어져 조화를 이루지 못하고 있습니다. 아래쪽 체본처럼 납작한 형태를 보시면서 예서의 밸런스를 익히시기 바랍니다.

구궁지九宮紙

앞서 '오시범과 첨삭'에서 보신 아홉 칸으로 분할되어 있는 종이를 '구궁지九宮紙'라고 합니다. 구궁지에 체본을 받고 임서를 하면 형태를 가장 비슷하게 맞추기 쉽다는 장점이 있습니다. 하지만 그 편리함에 안주하게 되면 자율감각이 생기지 않으므로 저는 그다지 권하지 않아요.

대신 끊임없이 관찰하고, 쓰고, 비교하면서 감식안을 키우는 것이 더 중요합니다.

임서대전을 준비할 때의 기발한 아이디어

과거에는 임서대전이라는 게 있었습니다. 임서란 법첩을 보면서 글씨를 쓰는 것을 말하는데, 서예 공부의 90%가 임서라고 할 정도로 중요한 과정이지요. 그러니 법첩을 임서하여 출품하는 대회도 기초를 다잡는 측면에서는 의미가 있었다고 봅니다. 서예를 시작한 지 얼마 되지 않았던 때에 저도 임서대전에 참가하면서 어떻게 하면 임서를 가장 잘할 수 있을지 나름 머리를 짜 보았지요.

우선 법첩은 한나라 사신비로 결정했고 규격 사이즈인 1/2절지 안에 16자를 넣기로 했습니다. 천여 글자 중 16자를 고르고 위치를 선정하는 것도 심혈을 기울였는데요, 첫 글자가 웅장하고 보기 좋으며 쓰는 과정에서도 글자 크기와 복잡성이 다채로운 부분을 골라 강약중강약을 이루도록 최대한 안배했습니다. 그리고 법첩의 탁본 상태에서 지저분한 부분을 붓으로 칠해 글자 선만 하얗게 남도록 한 뒤 3cm 가량의 작은 글씨를 실제 작품 크기로 키워서 이어 붙였지요.

　　이렇게 직접 만든 체본을 보며 연습하는데, 작은 글씨를 키워 놓고 보면 획 굵기가 생각보다 가늘어 보이게 됩니다. 하지만 현판 글씨 등을 보면 알 수 있듯이 큰 글자는 굵게 쓰는 것이 좋습니다. 서예에서는 "작은 글자는 가늘게, 큰 자는 더욱 굵게"라는 원칙이 있거든요. 그래야 시각적으로 꽉 차는 아름다움이 느껴지는 법입니다.

　　그래서 그 체본에다가 다시 살을 붙여서 좀 더 굵게 만들어 두고, 그걸 보며 임서를 했던 기억이 나네요. 이토록 치열하게 연구하며 정성을 들인 걸 하늘도 알았는지 그 대회에서 좋은 결과가 있었고, 그 상의 일환으로 일본에 가서 그곳의 서예인들과 교류하는 기쁨도 누릴 수 있었답니다.

　　반드시 저와 똑같은 방법으로 공부하시라는 건 아닙니다. 이 과정 속에 담긴 서예의 꿀팁들과, 혼자서 공부할 때 어떤 식으로 노력할 수 있는지 등의 노하우들만 흡수하셔도 문득 막연해지는 순간에 많은 도움이 되실 거예요.

제 5 강

—— 실전 한자 서예 - 예서체 ——

기초와 실전은 다릅니다. 기초에서는 필법과 자형의 틀을 이해하는
것이 중요했다면 실전은 어딘가에 두고두고 걸릴 만한 작품을 하게
되는 의미가 있어요. 작품을 하나 생산한다는 것은 마치 자식을 낳
아 길러 시집 장가보내는 것처럼 보람되고 행복하지만 어깨가 무거
워지는 일이기도 합니다. 단 한 글자를 쓰더라도 정성을 다해야 하
며, 한 작품을 하기까지는 많은 공부와 준비가 필요합니다. 기본이
제대로 익지 않은 상태에서 무턱대고 자식만 줄줄이 낳는다고 바르
고 아름답게 키워낼 수 없듯이 말입니다. 아직 기본기에 자신이 없
다면 마냥 진도만 나가기보다는 기초를 더 충실히 한 후에 이 과정을
밟으시길 권합니다.

명언_{名言} 가구_{佳句} 쓰기

서예로 쓰게 되는 주제는 대부분 아름답거나 가르침이 있는 글입니다. 그래서 서예를 하는 것만으로도 마음이 정화되고 사유가 깊어지곤 하지요. 그 대표적인 것이 명언_{名言}이며 가구_{佳句}입니다.

명언_{名言}이라 함은 많은 사람의 공감을 얻은 유명한 말씀이나 격언, 좌우명 등을 뜻합니다. 우리가 모든 것을 직접 경험하지 않고도 다른 이의 지혜가 이렇게 명언이 되어 전해 내려오기 때문에 간접적으로 체험할 수 있는 것이지요. 그것을 정성스럽게 쓰는 과정에서 지혜는 공명의 울림으로 퍼져 가게 될 것입니다.

가구_{佳句}는 아름다운 구절로써 고전이나 옛시 등에서 수많은 사람들의 예찬을 받은 바 있는 가히 불멸의 구절을 뜻합니다. 김삿갓이나 이태백 시 중의 어느 일곱 자라던가, 소동파 적벽부의 한 소절일 수도 있습니다. 이런 아름다운 구절을 외우고 쓰다 보면 심미안이 열리고 가려듣는 귀가 생기며 문학적 이치가 트이곤 하지요. 그래서 옛 선비들은 이런 가구를 수시로 외웠으며 그 가치는 지금도 여전히 소중하다고 봅니다.

이 단계부터는 작품이므로 조급하게 진도 나가려고 하지 마시고 기초 획이 손에 충분히 익은 후에 들어가시기 바랍니다.

愼獨 (신독)

'愼獨(신독)'은 홀로 있을 때 더욱 자기를 살핌을 이르는 말로, 유학에서 말하는 개인 수양의 아주 높은 경지입니다. 남과 있을 때 잘 하기는 어렵지 않지만 홀로 있을 때야말로 자기의 본바탕이 드러나기 때문이지요.

이런 글씨가 내 방에 걸려 있다면 혼자 있을 때의 몸가짐도 바로잡아지곤 할 겁니다.

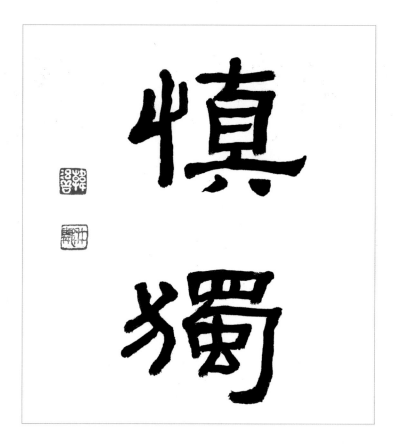

- 글자 배치는 가로, 세로 모두 가능합니다. 종이의 사이즈도 원하는 작품의 크기로 정하고 쓴 뒤, 남는 부분을 잘라내면 됩니다.
- 낙관 도장을 2개 찍는 경우 보통 첫 번째는 이름(음각), 두 번째는 호(양각)를 찍습니다.

思無邪(사무사)

시경詩經에 나오는 구절로 마음에 삿됨이 없음을 이릅니다.

　삿됨이란 사적인 욕망과 집착을 말하지요. 옛 선비들은 이런 글씨를 써서 걸어 두고 늘 정갈하게 마음가짐을 정돈하곤 했습니다.

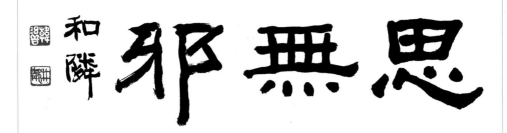

- 이렇게 가로로 배치할 경우 우에서 좌로 쓰며, 글자는 위쪽 선을 기준 으로 맞춰 써 줍니다. 중간이나 아래에 맞추면 글자 길이가 저마다 다 르기 때문에 지저분해 보일 수 있어요.
- '마음 심心'이나 '없을 무無'처럼 점이 여러 개 나오는 글자는 점의 방향 이나 크기를 조금씩 달리하여 지루하지 않게 써 줍니다.
- 전서, 예서, 행서 작품에 낙관 글씨는 보통 행서로 쓰지만 꼭 그래야만 하는 것은 아닙니다. 우리는 예서로 작게 자신의 호를 쓴 뒤 도장을 찍 어 주겠습니다.

德不孤必有隣(덕불고필유린)

德不孤必有隣(덕불고필유린)은 "덕이 있는 자는 외롭지 않나니 반드시 이웃이 있게 마련이다."라는 공자님 말씀입니다.

덕德이 많은 사람은 주변에 귀인이 많고, 하는 일이 잘 되며, 결국 행복한 삶을 누리게 되지요.

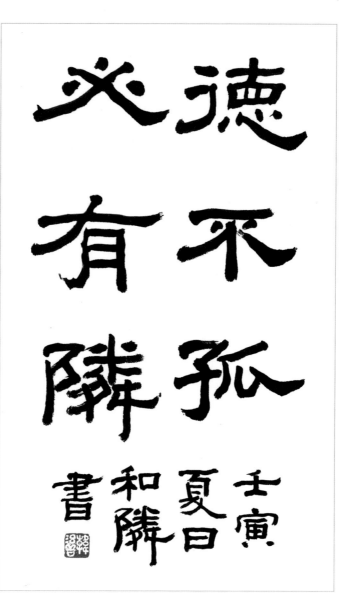

이 작품은 여섯 글자입니다. 그러므로 세 자씩 호응을 맞추어 세로로 배열하는 것이 무난하며 읽기도 좋습니다.

　　그리고 낙관 글씨는 종이 비율에 따라서 왼쪽 옆에 쓸 수도 있는데, 지금과 같은 1/4절지에 쓴다면 하단이 비므로 아래에 위치시키는 것이 보기 좋겠지요.

- 낙관의 위치나 글자의 배열도 창조의 일부입니다. 기본 법도는 배우되, 너무 틀에 얽매일 필요는 없어요. 이번 작품은 상하좌우에 여백을 남긴 뒤 연습지 접을 때처럼 8칸으로 접어 보았습니다.
- 낙관 글씨는 역시 예서로 작게 쓴 뒤 인장을 찍어 주세요.

　임인壬寅 - 임인년

　하일夏日 - 여름 날

　화린和隣 - 자신의 호

　서書 - 쓰다

　인장

한시 작품 쓰기

서예 작품의 꽃은 역시 한시漢詩입니다. 한시의 고즈넉한 매력은 서예를 하는 맛을 한껏 끌어올려 주지요. 한시 속에는 예술적 리듬이 있고 우아한 정취가 있으며 아름다운 풍광이 펼쳐져 있습니다. 중국에서는 특히 당나라 때를 한시의 절정으로 보고 있지요.

이번에는 당나라 시대 왕유王維의 시 중에 오언절구로 된 시를 한번 써 보겠습니다. 오언절구란 기起·승承·전轉·결結의 네 구로 된 오언시를 말합니다.

君自故鄉來(군자고향래)	그대가 고향에서 왔다 하니
應知故鄉事(응지고향사)	마땅히 고향 일을 알겠구려
來日綺窗前(래일기창전)	오시던 날 고운 창가에
寒梅着花未(한매착화미)	찬 매화가 피었습디까

이 시는 총 20(5×4)자입니다.

세로로 배치했을 때 마지막 줄에 낙관 한 줄까지 포함하면 가로 5줄, 세로 5줄이 되겠죠? 가로와 세로가 동일한 비율이므로 전지를 반으로 접은 사각이면 적당할 것 같네요.

위, 아래, 우측에 미리 여백을 남기고 왼쪽에는 낙관용으로 한 칸을 더 접었는데 글씨가 작게 들어갈 거니까 별도로 여백을 잡지 않아도 됩니다.

寒 來 應 君
梅 日 知 自
着 綺 故 故
花 窗 鄉 鄉
未 前 事 來

壬寅秋錄王維詩 和隣

- 이 시는 '고향故鄉'과 '올 래來'가 두 번씩 반복되고 있습니다. 이런 경우 약간의 변화를 주어 쓰는 것이 서예의 묘미겠죠.
- 낙관 내용

 임인壬寅 - 임인년

 추록秋錄 - 가을에 기록하다

 왕유시王維詩 - 왕유의 시

 화린和隣 - 자신의 호

한시를 쓸 때에도 역시 내용의 표면적 의미와 더불어 심오한 속뜻까지 음미하며 쓰는 것이 좋습니다. 의미도 모른 채 붓을 휘두르기만 하는 건 쟁이에 불과할 테니까요.

보통 오언의 시들은 2, 3으로 나눠서 해석하는데 이 시의 내용은 참으로 단출하지만 그 안에는 거시와 미시의 감각이 대비되며 굉장한 아름다움을 줍니다.

옛 시인들의 행적을 보면 한 번 고향을 떠난 후 돌아온 경우가 드문 듯합니다. 대부분 타향에서 고향을 간절히 그리워하는 시를 짓곤 하죠. 시선 이백과 두보도 그러했으며 이 시의 주인공인 왕유 또한 다르지 않았습니다.

어느 날 고향에서 왔다는 사람을 만난 모양입니다. 그러니 고향 소식을 물었겠지요. 친지들은 무탈한지, 그리고 친구들은 어떠한지도 물었을 겁니다. 풍작과 흉작, 역병에 피해는 없었는지도 궁금했겠지요. 아마도 그 궁금함은 실타래처럼 끝없이 이어졌을 것이며 소식 하나에 탄식과 안도를 섞어 가며 술도 한 순배씩 나눴으리라 상상해 봅니다. 그러다가 문득 자기 집 창가에 피었던 매화 한 가지가 떠오릅니다. 이른 봄인 지금 그 매화가 피었을 것인가? 이 매화는 단지 수많은 매화 중 하나가 아니라 가족에 대한 안부였을 것입니다.

이처럼 어떠한 시를 쓸 때에는 그 느낌을 제대로 머금어 보는 시간이 반드시 필요하다고 봅니다.

저도 초창기에 시를 고를 때에는 글자가 반복되는 것을 기피했고 자형이 멋진 쪽만을 골라 쓰곤 했습니다. 하지만 이제 돌아보면 그것은 하수의 제한된 발상이었죠. 반복되는 부분은 변화를 주면 되는 것이고 자형의 매력은 실력이 익어 가면 저절로 피어나는 법입니다. 결국은 시가 담고 있는 느낌과 향기가 내게 와 닿는가, 이것이 시를 고르는 기준이 되어야 합니다.

PC에서 서예 자전 찾기

예전에는 서예를 하려면 각 서체별로 서예 자전이 필수 준비물이었습니다. 하지만 요즘에는 인터넷 서예 자전이 워낙 잘 되어 있어서 따로 자전을 뒤적일 필요가 없어졌지요.

작품을 하기 전에 미리 한 글자, 한 글자 검색해 보면서 어떤 형태로 쓸지 계획하는 과정도 중요합니다. 특히 같은 글자가 반복되거나 비슷한 배치가 연달아 나오는 경우 자전을 통해 최대한 다른 느낌을 찾아내어 쓰는 것이 좋겠지요.

구상하는 단계에서 펜으로 노트에 미리 써 보면 예습하는 것과 같아서 본 작품 할 때에 많은 도움이 됩니다.

필자가 자주 애용하는 자전 사이트

- [전, 예, 해, 행, 초서 자전]

 http://www.shufazidian.com/

 [전, 예, 해, 행, 초서 자전]

- [전, 예, 해, 행, 초서 자전 2]

 http://sf.zdic.net/

 [전, 예, 해, 행, 초서 자전 2]

- [전, 예, 해, 행, 초서 자전 3]

 http://www.sfds.cn/

 [전, 예, 해, 행, 초서 자전 3]

- [전서자전] 갑골문, 금문, 설문해자 및 한자의 변화

 http://www.chineseetymology.org/CharacterEtymology.aspx?subm
 itButton1=Etymology&characterInput=%E6%86%B6

 [전서자전]
 갑골문, 금문, 설문해자 및
 한자의 변화

실용 서예(지방, 경조사 봉투, 방명록, 입춘문, 연하장 쓰기)

서예를 하면 작품을 쓰고 감상하는 용도 외에도 은근히 실생활에 활용할 일들이 많습니다. 어떤 것들이 있는지 살펴볼까요?

지방紙榜 쓰기

우선 제사나 차례 등에 지방을 쓸 수 있겠죠? 지방은 일반적으로 깔끔하고 단정한 해서체로 쓰는 경우가 많지만 예서로 써도 무방합니다. 본서에서는 예서로 지방 쓰는 것을 배워 보겠습니다.

붓과 먹을 활용해도 되지만 요즘은 간편하게 붓펜을 주로 사용합니다. 붓펜은 붓에 비해 미끄럽게 나가며 약간의 연습은 필요하나 필압에 따라 굵기가 변하는 방식은 붓과 같기 때문에 금방 익숙해지실 거예요.

차례상에 올리는 지방은 가로 6cm, 세로 22cm의 깨끗한 종이에 세로로 씁니다.

지방은 고인이 남자일 때, 여자일 때, 제사를 모시는 사람보다 윗사람일 때, 아랫사람일 때 쓰는 방식이 조금씩 다릅니다만 대표적으로 아버지, 어머니 지방 적는 법을 살펴보겠습니다.

顯
우선 맨 위에는 고인을 모신다는
의미로 '나타날 현顯' 자를 쓰고,

考
고인과 제사를 모시는 사람과의 관계
(아버지를 뜻하는 고考를 씁니다.)

學生
고인의 직위 (벼슬을 했다면 벼슬 이름을 써도
되지만 일반적으로 학생學生이라고 씁니다.)

府君
고인의 이름 (조상의 경우 '부군府君',
아랫사람의 경우 이름을 적습니다.)

神位
마지막은 신위神位라고 적는데,
'조상신이 계신 자리'라는 의미입니다.

위의 '顯考學生府君神位(현고학생부군신위)'가 가장 대표적인 아버지 지방의 내용입니다.

顯妣
아버지는 '현고顯考'를 썼다면 어머니는 '현비顯妣'를 씁니다.

孺人
고인의 직위는 유인孺人(조선시대 외명부의 벼슬 이름)을 쓰는데, 존경의 뜻으로 자손이 사후 벼슬을 드리는 의미입니다.

金海金氏
본관과 성씨(김해 김씨金海金氏, 청주 한씨淸州韓氏 등 어머니의 본관과 성씨를 적습니다.)

神位
마지막은 역시 신위神位라고 씁니다.

위 지방은 어머니 본관이 김해 김씨金海 金氏였던 경우입니다. 만일 창녕 조씨昌寧 曺氏였다면 顯妣孺人昌寧曺氏信位(현비유인창녕조씨신위)가 되 겠죠?

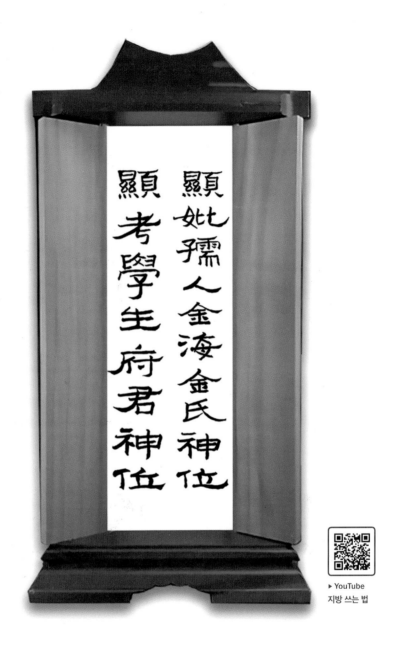

▶ YouTube
지방 쓰는 법

두 분의 제사를 함께 모실 때는 왼쪽에 아버지, 오른쪽에 어머니 지방을
같이 적습니다.

경조사 봉투 쓰기

결혼식 축의금이나 장례식장에서 조의금을 낼 때에도 서예는 활용됩니다. 요즘에는 이러한 문화적 소양이 필수는 아니기에 아예 봉투에 인쇄되어 나오기도 하지만 직접 쓸 수 있다면 더 특별한 느낌을 주겠죠?

축의금 봉투 쓰는 법

| 축결혼 | 축화혼

꼭 정해진 건 아니지만 보통 신랑 측에 축의금을 낼 때는 '축결혼祝結婚', 신부 측에 낼 때에는 '축화혼祝華婚'을 씁니다.

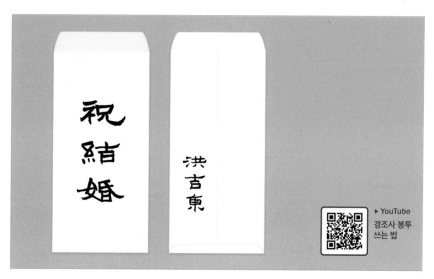

▌ 축의금 봉투 앞면(축결혼)과 뒷면(홍길동)

봉투 뒷면에는 한자 또는 한글로 자신의 이름을 적습니다.

조의금 봉투 쓰는 법

조의금 봉투 문구로는 '부의賻儀', '근조謹弔'가 대표적입니다. 뒷면에는 역
시 자신의 이름을 적으면 됩니다.

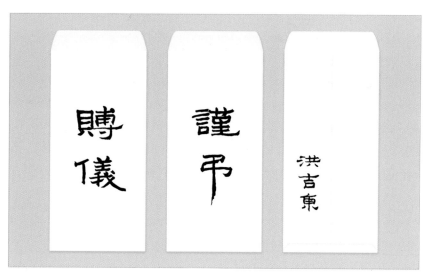

▌ 조의금 봉투 앞면(부의, 근조)과 뒷면(홍길동)

방명록 쓰기

결혼식이나 전시회 등에 가면 방명록을 쓰곤 합니다. 이때에도 근사한
예서체로 자신의 흔적을 남기면 받는 이의 기억에 깊이 각인되겠지요.

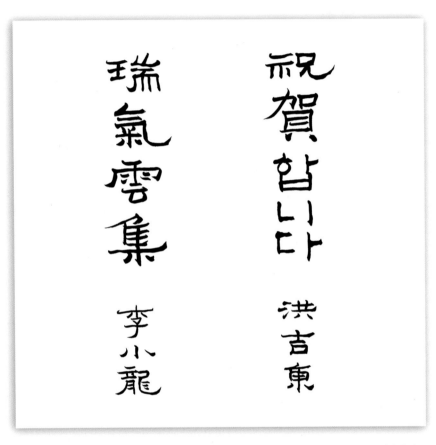

❙ '서기운집 이소룡', '축하합니다 홍길동'

"瑞氣雲集(서기운집)"이란 '상서로운 기운이 구름처럼 모여든다.'라는 뜻
입니다. 전시회나 축하할 만한 자리에서 쓰면 좋은 사자성어겠죠?

입춘문立春文 쓰기

입춘이 되면 '입춘대길立春大吉 건양다경建陽多慶'이라는 문구를 써서 문에 붙이는 아름다운 전통이 있습니다. 새해의 맑고 힘찬 기운을 부르는 입춘문立春文을 예서로 멋지게 써 보겠습니다.

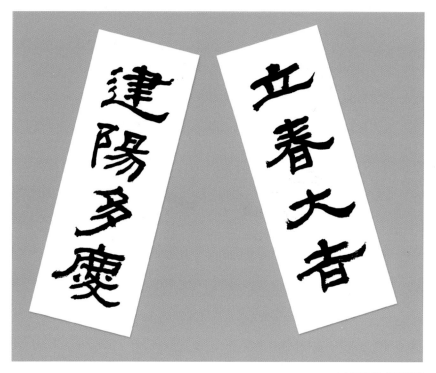

▌ '건양다경', '입춘대길'

▶ YouTube
6체로 입춘문
쓰기

연하장 쓰기

요즘은 연하장이 인쇄본으로 많이 나오는 만큼 자필로 썼을 때의 의미는 더 남다를 겁니다. 받는 분의 한 해에 행복이 가득하길 바라는 마음을 담아 예쁜 카드에 '근하신년謹賀新年'을 써 드리면 어떨까요?

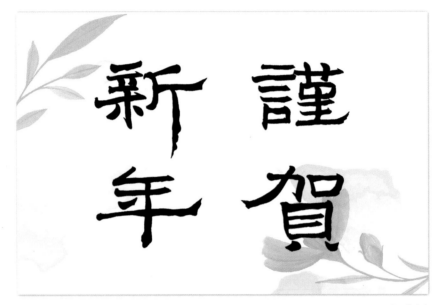

I '근하신년'

글씨를 보면 알 수 있어요, 당신이 어떤 사람인지

"서여기인書與其人"이라는 말이 있습니다. "글씨가 곧 그 사람이다."라는 뜻으로 북송 때 대학자이자 서예 대가였던 구양수가 한 말이지요. 실제로 저도 오랜 세월 서예계에 있으면서 많은 사람을 접한 결과 글씨 속에 그 사람의 사상과 의식이 비친다는 것을 여실히 느껴왔습니다. 고대에는 사람을 볼 때에 "신언서판身言書判", 즉 몸가짐, 말, 글씨로 사람을 판단했다고 하니 글이라는 것 하나 속에도 얼마나 많은 정보가 담겨 있는지 알 만하지요?

대체적으로 전서를 좋아하는 이는 근본을 숭상하고, 예서를 즐겨 쓰는 이는 예술적 아취를 기뻐하며, 해서를 숭상하는 이는 절도와 격식을 중시합니다. 행서를 즐기는 이는 자유로운 분위기를 흠모하는 경우가 많죠. 그런데 초서라면 좀 유의할 필요가 있습니다. 자칫하면 자기 혼자 알아보는 제 멋의 늪에 빠질 수도 있기 때문입니다.

그리고 한 서체 안에서도 어떤 필체를 선호하는지에 따라 그 사람의 성격이 꽤 반영되는데요, 확실한 걸 좋아하고 성격이 딱 부러지는 분들은 중봉과 삼절의 법이 분명합니다. 이런 사람은 주로 각이 선 방필도 잘 표현하곤 하죠. 반면 성격이 원만하고 둥글둥글한 사람은 원필을 좋아하고 잘합니다. 그리고 삶의 가벼움과 편리성에 도취된 이라면 삼절이고 역입이고 무시한 채 스리슬쩍 넘어가는 단점도 보이겠지요.

또 다음과 같이 획이 꼿꼿하고 끝이 날카로우며 전체적인 각도가 격

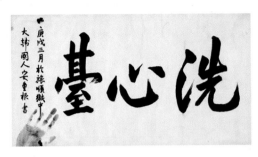

하게 우상향하는 경우, 강맹한 성격일 확률이 높습니다. 불의를 보면 참거나 숨지 않고 돌진하는 무사 같은 면이 있달까요? 이 작품은 왼쪽 하단의 손바닥 인장을 보면 알 수 있듯이 안중근 의사의 필묵입니다. 그분의 성정이 그대로 드러나는 글씨라고 할 수 있지요.

그리고 전반적으로 획의 끝에서 회봉이 잘 이루어지지 않고 스르르 힘이 빠지는 분들은 매사에 뒷마무리를 잘 못 짓고 흐지부지한 성격을 가진 경우가 많습니다.

심지어 체형이나 생김이 글자에 어느 정도 녹아 있는 것도 흔히 볼 수 있는데요, 몸의 밸런스가 불균형한 사람은 글자체도 늘 한쪽으로 기울어지게 쓰곤 합니다. 키가 작은 사람은 글자체도 납작납작하며 옹골차게 쓰고, 키가 훤칠한 사람은 글씨도 후리후리하고 시원하게 쓰는 경우가 많지요.

이 외에도 자유로운 주제로 글을 쓴다고 했을 때 어떤 내용을 쓰려고 하는지를 보면 이 사람의 관심사나 무엇을 중시하는지가 대략 파악됩니다. 똑같이 서예를 배워도 누군가는 세상에 기여할 수 있는 발전적인 내용을 주로 쓰는가 하면 또 누구는 외롭고 쓸쓸한 예술가의 세계에 심취된 작품을 할 수도 있죠. 또 어떤 이는 수천, 수만 자짜리 불경이나 성경을 필사하며 지극함을 녹여낼 것이고, 반대로 단 한 글자를 작품화하는 일자서-字書라는 분야를 꽃피우는 분도 있을 거예요.

이처럼 글씨는 쓰는 사람을 그대로 투영한다고 봐도 과언이 아닐 겁니다. 그렇다면 당신은 어떤 글씨를 쓰고 싶으신가요?

에필로그

― 다음 단계로 넘어가려는 분들을 위하여 ―

이것으로 서예에 입문하는 초심자분들에게 한글, 한자 서예의 기본을 어느 정도 정리해 드린 것 같습니다. 사실 서예를 몇 년씩 하신 분들에게도 본서의 내용은 상당한 도움이 될 것이라 믿습니다. 기초가 탄탄해야 멀리 나갈 수 있거든요.

판본체를 한글의 기초로 하고, 예서를 한자의 기초 서체로 정한 것은 그만한 이유가 있습니다. 가장 사랑받는 서체이며 실용으로도 제일 많이 쓰이기 때문입니다. 특히 우리나라 사람들은 예서와 판본체를 좋아하는데, 이것은 어쩌면 우아하고 평화로운 국민성과도 연관이 있는지 모르겠습니다.

판본체와 예서를 제대로 득력하게 되면 나머지 서체도 훨씬 쉬워집니다. 실제로 해서, 행서, 초서가 모두 예서에서 파생된 것이니까요.

이제 기초는 충분히 익히셨으니 예서의 세계에 더욱 깊이 들어가고자 하시는 분들께 다음과 같은 법첩들을 추천해 드리겠습니다.

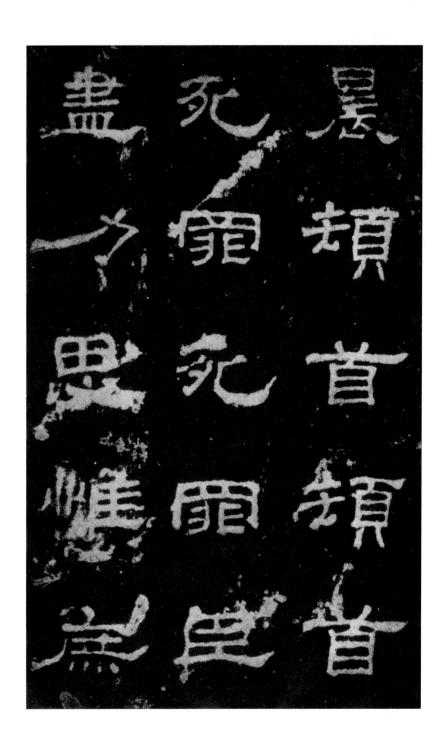

사신비는 예서를 공부하는 모든 사람들이 필수로 쓰는 대표적인 법첩 중 하나입니다. 아주 모범적이고 균형 잡힌 정제미가 있으며, 예서 특유의 삐침과 파임이 선명하게 잘 드러난 것이 그 특징입니다. 예서의 모양과 풍미를 제대로 짚고 넘어가기 위해서는 일단 사신비를 쓰는 것이 기본이기에 본서 뒤쪽에서도 사신비를 임서할 수 있는 체본을 부록으로 추가했습니다.

사신비는 동한건녕東漢建寧 2년(서기 169년) 지금의 산동성 곡부의 공자묘 안에 새겨진 비석으로, 사신전비와 사신후비로 이루어져 있는데요. 전비前碑는 17행 36자, 후비後碑는 14행 36자, 총 1,116자입니다. 모두 한 사람의 필체로 쓰였고, 새겨져 있지요.

전비는 노나라의 재상이었던 사신史晨이 공자묘에 제사를 드리고자 정부에 올린 상소문의 내용이고, 후비는 그 묘제廟祭를 성대히 행하였다는 후기와 함께 공자묘의 지킴과 관리 등에 관한 것을 부가 기록한 것입니다.

법첩은 대체로 형태를 충실히 학습하고 서법을 익히는 데에 그 의미가 있으므로 내용 자체를 자세하게 알 필요는 없지만, 기본적인 주제와 맥락 정도는 알고 쓰는 것이 공부하는 이의 자세겠지요.

예기비 禮器碑

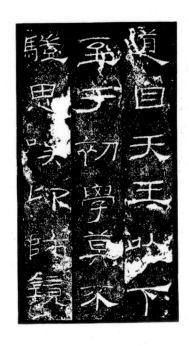

예기비는 사신비와 쌍벽을 이루는 예서의 대표 법첩이라 할 수 있습니다. 사신비에 비해 음양의 대비가 더욱 강하고 풍부해져서 예술적인 에너지가 분출하는 듯한 서체이지요.

예기비는 중국 후한後漢 환제桓帝의 영수永壽 2년에 노나라 재상 한래韓勅가 공자묘를 수리하고 제기를 바친 공적을 기념하기 위하여 세운 것으로 정면과 뒷면, 좌우양측에 글씨가 새겨져 있습니다. 약 1,500자 정도로 글자 수가 많고 비교적 손상이 적어 교본으로서 훌륭하게 여겨집니다.

본 비는 예서 중에서도 절품絶品이라고 칭송받을 만큼 서체가 강건하고 정묘하면서도 변화무쌍합니다. 개인적으로 예기비를 쓸 때 흥미로웠던 점은 전비는 교범적인 준미함이 있는가 하면 후비로 넘어가면서 서체가 흐드러지기도 하고, 자유분방해지는 맛이 있다는 것입니다. 그 변화와 흐름을 느끼며 쓰는 과정에서 서예의 진수성찬을 맛볼 수 있지요.

장천비 張遷碑

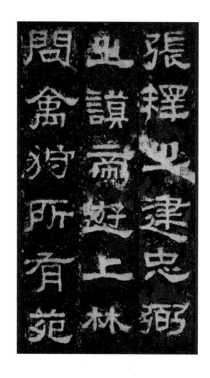

장천비는 남자답고 다부진 느낌이 강하게 드는 서체입니다. 예기비처럼 화려하지는 않지만 이 담백하고 웅혼한 매력을 꼭 한번 맛보시길 권하고 싶습니다.

장천비는 중국 후한後漢 영제靈帝 중평中平 3년에 새긴 것으로, 장천이라는 이의 공덕을 기리기 위해 만들어진 비문입니다. 비의 높이는 2.85m, 너비는 0.96m, 15행으로 행마다 42자씩 음각되어 있습니다. 총 630자이니 분량도 아담하여 지루할 틈이 없이 끝납니다.

장천비의 서품은 일품이라고들 하는데 여기서 말하는 것은 일품一品이 아닙니다. 최고의 경지인 신품神品을 넘어선 것을 일품逸品이라 칭하였지요. 서평가들의 극찬을 받은 서체라 하겠습니다.

장천비로 득력하게 되면 방필의 맛을 제대로 표현할 수 있게 되고, 꾸미지 않으면서도 아주 격조 높은 예서의 품격을 느낄 수 있으실 겁니다.

조전비 曹全碑

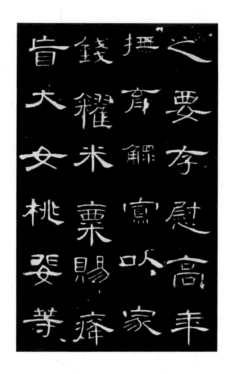

조전비는 연미한 아름다움을 품고 있어 여성적인 느낌이 들며, 장천비와는 정반대의 서풍이라 할 수 있습니다. 부드럽고 연약한 느낌이라 호불호가 있을 수 있으나 그 형태나 디자인은 훌륭하다고 봅니다.

조전비는 후한시대 합양령邰陽令 조전曹全이라는 사람의 공덕을 찬양한 비로, 조전은 동란을 수습하고 백성을 잘 다스려 큰 공을 세운 사람이라고 합니다.

비의 전면은 행마다 45자씩 20행을 썼고, 뒷면에는 건비建碑에 관계한 사람의 관등 성명이 새겨져 전문 849자입니다. 예기비와 함께 한예漢隸의 대표적 작품으로 불리기도 하며 이 비는 명明나라 때인 만력萬曆 연간에 출토되었는데, 출토될 당시 마모된 자나 빠진 자가 하나도 없었다고 합니다. 그만큼 땅 속에서 잘 보존되었다는 뜻이며, 서풍書風이 수려하고 전아하기로는 손꼽히는 서체입니다.

을영비 乙瑛碑

사신비에 맞먹는 서품의 격조 있는 비문입니다. 역시 한 번쯤 쓰고 넘어 가시길 권합니다.

18행에 각 40자이니 약 700자 정도이며 153년에 세워진 것으로 역시 공자묘孔廟에 있습니다.

옛 서가들이 을영비에 대해 평한 것을 보면 "서체가 관편寬扁하고 파책이 신전伸展하여 예기비와 비슷하다. 필획이 예기비보다는 굵고 결체가 엄정嚴整하여 혼후渾厚하고 고박古樸한 맛이 있다."라고 했습니다. 한마디로 사신비, 예기비와 비견할 만한 예서의 대표주자라는 뜻이지요.

자형도 꽤 깨끗하게 보존되어 있어서 학습용으로 아주 좋은 법첩입니다.

석문송石門頌

획의 굵기 변화가 크게 없는 고예古隸 풍인데 저는 개인적으로 매우 고품격의 서체라고 판단합니다. 그 소박하면서도 자연스러운 변화와 풍미는 당대 최고의 수준이 아닌가 합니다.

석문송은 "양맹문송楊孟文頌"이라고도 하며, 한나라 환제桓帝 건화建和 2년(148)에 새겼습니다. 큰 산 바위에 새긴 예서로 원문은 왕승王升이 지었으나 이를 쓴 사람의 성명은 없다니 좀 안타깝습니다.

22행으로 행마다 30~31자씩 쓰여졌으니 약 600자입니다. 내용은 한나라 사예교위司隸校尉를 지냈던 양맹문楊孟文이 석문石門을 뚫어 교통을 편리하게 했다는 업적을 적은 것이지요. 청대의 서예가였던 양수경楊守敬(1839~1915)은 「평비기評碑記」에서 "육조시대의 빼어나고 수려한 맥은 모두 석문송을 근거로 나왔다."고 했으며, 장조익張祖翼은 "근 삼백 년 이래로 한비漢碑를 배운 사람은 많지만, 석문송을 제대로 배운 사람은 없었다. 대개 웅혼하고 자유분방한 기는 담력이 약한 사람이 감히 배울 수 없고, 필력이 약한 자 또한 배울 수 없다."라고 했습니다. 예서 안에서도 해서와 행서의 필의筆意가 내재된 서체이니 꼭 한번 도전해 보시면 좋겠습니다.

봉룡산송비 封龍山頌碑

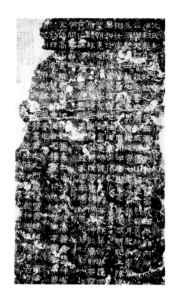

▶ YouTube
봉룡산송 전문
완임 영상

이 법첩은 쓰는 서예인이 참 드물지만 저는 아주 애호합니다. 164년에 세워졌으며 15행에 26자, 그러니까 총 300여 자로 그리 길지 않은 비문입니다. 이 비는 석문송의 웅혼한 의취가 있고, 고예의 고박한 맛을 지니면서도 예기비와 같은 획질劃質의 아름다움을 드러내고 있습니다.

봉룡산신의 공덕을 기리는 내용이며, 유사한 내용으로는 사삼공산비祀三公山碑와 백석신군비白石神君碑 등이 있는데 이 두 가지 역시 써 볼 가치가 충분합니다.

일류 서법평론가 양수경楊守敬이 봉룡산송비를 평하기를 "자형字形이 웅위하고 서법이 굳세다. 한예漢隸의 기백이 커서 가히 능가할 것이 없다."라고 하였습니다. 힘을 안으로 감추어 봉망(붓끝)이 겉으로 드러나지 않으니 원필의 온아함이 전서와도 닮았습니다.

지금은 법첩을 구하기 힘들어서 전문을 임서하는 영상을 유튜브에 올려 두었는데 최근에 인사동에 있는 서령필방에서 책을 구비해 두었다고 하니 참고하시길 바랍니다.

광개토대왕비 廣開土大王碑

▶ YouTube
광개토대왕비
영상

우리나라의 대표 서체인 광개토대왕비체는 판본체가 가미된 예서체입니다. 그래서 한글 판본체와의 혼용으로 궁합이 최적이기에 반드시 써 보시길 권합니다.

광개토대왕의 아들 장수왕이 서기 414년에 아버지의 업적을 찬양하고 추모하기 위해 능묘 곁에 세운 비석이며 현재 중국의 길림성에 있습니다. 비문의 높이는 6m가 넘고 한 글자만도 14~15cm 정도이니 압도적으로 큰 사이즈의 비문입니다.

44행 1,775자 중 150여 자는 훼멸되어 판독이 불가능합니다. 임서할 때 같은 자는 반복을 생략한다면 총 1,000자 안쪽이라고 봅니다.

소박하면서도 웅혼한 깊이감이 형용할 수 없는 수준이라 개인적으로 가장 애호하는 서체이기도 합니다.

앞서 소개한 8개 법첩 외에도 서협송西狹頌, 선우황비鮮于璜碑, 서악화산묘비西嶽華山廟碑, 희평석경熹平石經 등이 있으며 예술성을 극대화하고자 한다면 목간체를 추가하시기 바랍니다.

옛날에는 좋은 법첩을 구하기 위해 몇 천리 길을 떠나기도 했으며, 집을 팔기도 했답니다. 지금이야 모두 책으로 잘 인쇄되어 나와 있으니 두루 공부하기에 너무나 편해졌지요. 뿐만 아니라 왕희지, 추사 등 최고 수준의 명필들 글씨까지 클릭 한 번이면 볼 수 있는 시대에 살고 있음에 감사할 따름입니다.

본 바를 넓히면 나아갈 바가 생깁니다. 명가들의 작품을 많이 보시고, 탐구하는 것도 좋은 공부 방법입니다. 많이 보고多讀, 많이 생각하고多思, 많이 써 보시길多作 바랍니다.

이제 여러분은 서법 예술, 줄여서 서예라는 아름답고도 신비로운 산의 초입에 들어서게 되었습니다.

저 타타오도 여러분과 함께 붓을 통해 세상에 잊혀 가는 도덕과 운치, 그리고 문화를 전해 가겠습니다. 그것이 우리 서예인들의 고귀한 길이니까요.

부록 1

서예 기본 용어

체본體本

서예를 할 때 초보자가 보고 따라 쓰기 위한 용도로 스승이 써 준 글씨

법첩法帖

옛 사람들의 유명한 필적을 돌 또는 나무(판목)에 새기고 탁본하여 글씨를 익히거나 감상할 목적으로 만든 책

- 우리가 흔히 법첩法帖을 보고 공부한다고 하는데 법法과 첩帖에도 구분이 있습니다. 사신비, 예기비 할 때의 '비碑'는 나무나 돌에 새긴 비문 글씨를 이르는데 이것을 주로 "법法"이라 합니다. 반면 후대에 비단이나 종이에 쓴 글씨를 첩帖이라고 하지요. 선시표, 십칠첩, 순화각첩, 소동파묵적선 등이 첩의 사례입니다.
 전서, 예서, 해서는 비碑에 중점을 두고 공부함을 권장하며, 행서나 초서는 주로 첩帖으로 공부하게 됩니다. 물론 작가에 따라 다른 취향을 가지기도 합니다.

탁본拓本

글자가 새겨진 비문에 먹을 묻히고 그 위에 종이를 두드려 평면화하는 작업

- 과거에는 모든 법첩이 탁본 과정을 거쳐서 만들어졌기 때문에 지금도 우리가 접하는 대부분의 법첩들은 글자 부분이 하얗고, 배경이 검게 되어 있습니다.

임서臨書

법첩이나 체본을 옆에 두고 이것을 보면서 쓰는 학습 방법

- 서예 공부를 할 때 가장 많은 시간과 공을 들여야 하는 과정이 임서입니다. 한 법첩의 전부를 임서하는 것을 전임全臨, 또는 완임完臨이라고 합니다.

첨삭添削

더하고 뺀다는 뜻으로 학생이 글씨를 쓰면 선생님이 잘된 부분, 잘못된 부분을 지적해 주는 것

- 본서에서는 혼자 독학하시는 분들을 위해 스스로 첨삭하는 요령도 제시하고 있습니다.

집자集字

'문헌에서 필요한 글자를 찾아 모은다'는 뜻으로 내가 쓰고자 하는 내용에 맞춰 체본을 만드는 작업

- 왕희지의 글자를 모아 만든 집자성교서集字聖教序가 그 대표입니다. 요즘은 천자문을 비롯하여 많은 서예책들이 집자 되어 나오고 있지만 인터넷 자전을 이용하는 것이 가장 빠르고 간편합니다.

서체書體

서예에서의 글씨체

- 한자의 서체는 크게 전서, 예서, 해서, 행서, 초서 등 5체로 구분합니다.

서풍書風

붓으로 글씨를 쓰는 방식, 즉 서예의 스타일을 이름.

㉖ 추사의 서풍은 자유분방하면서도 선적인 분위기가 충만하다.

서단書壇

'서예단체'를 서단이라고 함.

● 현재 우리나라에는 대한민국미술협회, 대한민국서예협회, 대한민국서예가협회 등이 있으며 그 외에도 지역별, 유형별로 여러 협회가 있습니다. 서단의 주요 행사로는 서예공모전이 있습니다.

필법筆法

글씨를 쓰는 방법이나 기법을 이르는 말로, 여기서 말하는 법法은 가장 효율적이고 빠른 길을 뜻함.

● 대표적으로 역입, 중봉, 삼절 등이 필법에 속하며 이 외에도 현완직필, 완법, 균간법, 의재필선 등이 있습니다.

장법章法

서예 작품을 할 때 전체적으로 줄을 맞추고, 강약을 배분하며, 윤필(젖은 붓질)과 갈필(마른 붓질)이 번갈아 나오고, 부분마다 필속(붓을 쓰는 속도)을 달리하여 글씨가 살아 숨쉬는 듯하게 조절하는 필법

● 장법은 분명 고수의 영역이나, 초심자들도 이런 기법을 머릿속에 이해하고만 있어도 작품 시 많은 도움이 됩니다.

필묵筆墨

서예의 핵심 도구인 붓과 먹을 이름. 또한 써놓은 글씨나 문장을 뜻하기도 함.

㉖ 그는 늘 필묵을 가까이하고 살았다. (서예 도구, 서예 환경)

㉖ 여초 선생의 필묵에는 범접하기 힘든 엄숙한 기운이 감돌고 있다. (서예 작품)

유묵遺墨

생전에 남긴 서예 작품

㉖ 안중근 의사의 유묵은 대부분 여순감옥에서 쓰여졌다.

필적筆跡

글씨의 모양이나 솜씨, 혹은 어떤 이의 평소 글씨 습관 같은 것으로 필체와 유사하게 쓰임.

㉖ 필적 감정 결과 한석봉의 유작으로 판명되었다.

필력筆力

글씨의 획에서 드러나는 힘이나 기운

● 붓을 세우는 능력, 중봉으로 만드는 능력, 완법의 능숙함, 글자 형태를 조화롭게 이뤄가는 능력, 때로는 문장력 등을 아울러 필력이라 합니다.

㉖ 저 친구 필력이 장난이 아니야.

필치筆致

글씨에 나타나는 운치, 맛과 멋 등을 이름.

- 동양의 아름다움은 단지 눈에 보이는 것을 넘어서 배후에 느껴지는 잔향, 여운, 내포된 사상 등을 유념하여 봅니다.
- ㉖ 수양이 깊은 이는 필치에도 그 사상이 느껴지는 법이다.

필세筆勢

글씨가 진행되는 방향으로 향하는 듯한 기세

- 필세는 행서와 초서에서 가장 강조되지만 예서, 해서에서도 그러한 진행감은 매우 잘 드러나며 또 그래야 생동감이 살아납니다.
- ㉖ 김생의 붓끝에 드러나는 필세는 가히 적토마의 질주 같았고 미친 파도와 같아 감히 가로막을 무엇도 없어 보였다.

호號

이름 외에 일종의 닉네임. 아호雅號라고도 함.

- 예전에는 자字와 호號가 구별되었으나 지금은 그냥 통합하여 호號라고 합니다. 일반인들도 나이가 들면 우아하게 호를 지어 부르기도 하는데, 서예인들은 작품을 하기 시작할 때쯤 호를 지어 자신의 아호를 넣은 인장을 파게 됩니다.

낙관落款

낙성관지落成款識의 준말로 원래는 건축을 마쳤을 때 하는 표기였다고 하지만 현대에는 글씨나 그림에 작가의 이름이나 호를 쓰고 도장을 찍는 것을 말함.

- 낙관은 '낙관 글'과 '낙관 인'이 있는데 낙관 글은 언제, 어디에서, 무엇을, 누가 썼다는 내용을 적는 것이고, 낙관 인은 이름이나 아호의 도장을 이릅니다.

인장印章

'낙관 인'을 인장이라고도 함.

- 일반적으로 낙관 글 아래에 이름자를 판 성명인姓名印을 먼저 찍고, 그 아래에 작가의 호를 넣은 아호인雅號印을 찍습니다.

유인遊印

작품의 머리나 중간 등 허전한 곳에 찍곤 하는 작은 인장

- 보통 작가가 좋아하는 단어 등으로 유인을 파서 쓰는 경우가 많습니다.

휘호揮毫

붓을 휘두른다는 뜻으로 글씨를 쓰거나 그림을 그리는 것을 말함.

- 공모전 중에서도 '휘호대회'가 있는데 쓴 작품을 주소지로 보내는 것이 아니라 다 같이 현장에 모여 그 자리에서 휘호를 하는 대회입니다.

부록 2

타타오 체본으로
한글 기본 글자 연습하기

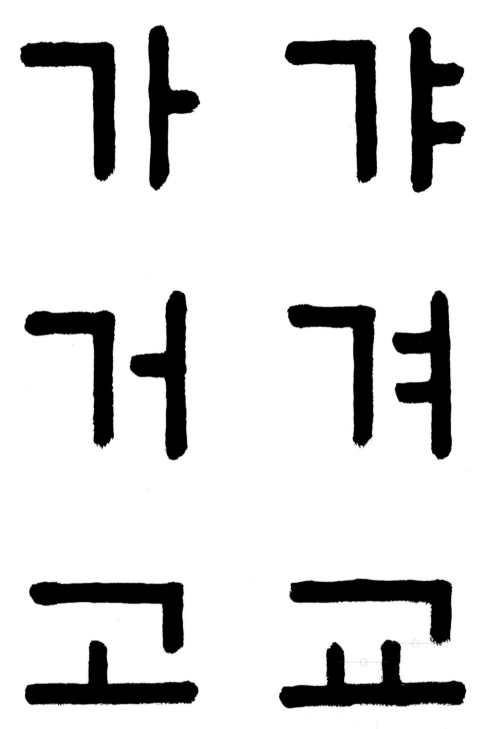

교 | ㄱ의 마지막 획과 모음 내려 긋기
사이의 공간들이 비슷하면 보기 좋아요.

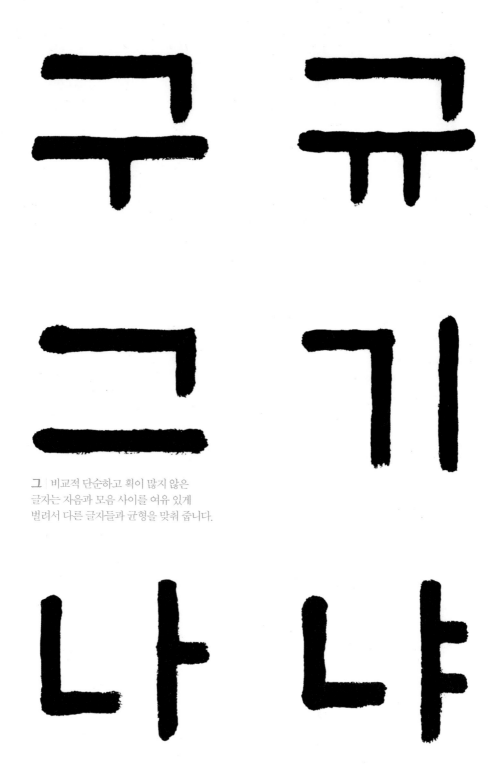

그 | 비교적 단순하고 획이 많지 않은
글자는 자음과 모음 사이를 여유 있게
벌려서 다른 글자들과 균형을 맞춰 줍니다.

너 녀

노 뇨

누 뉴

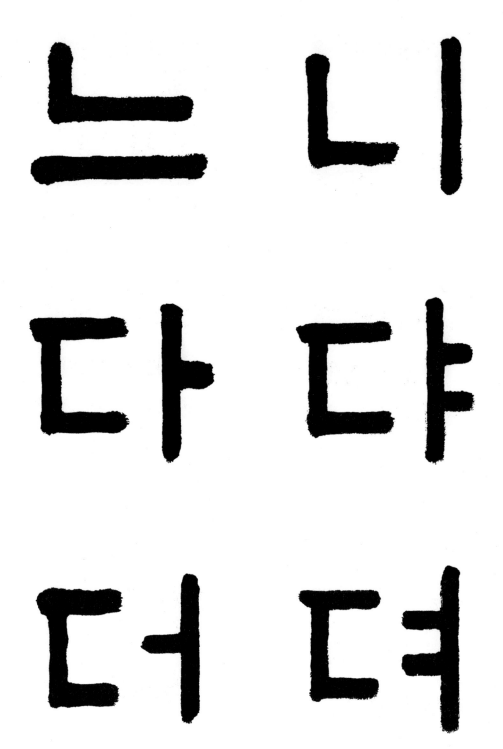

뎌 이런 글자의 경우 ㄷ의 품
사이에 두 획이 들어가는 느낌으로
써야 안정감이 있습니다.

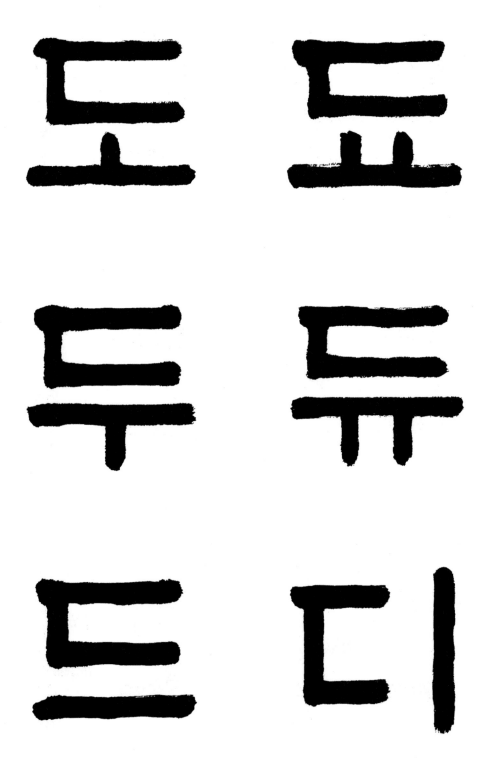

가장 쉬운 독학 타타오 서예 첫걸음

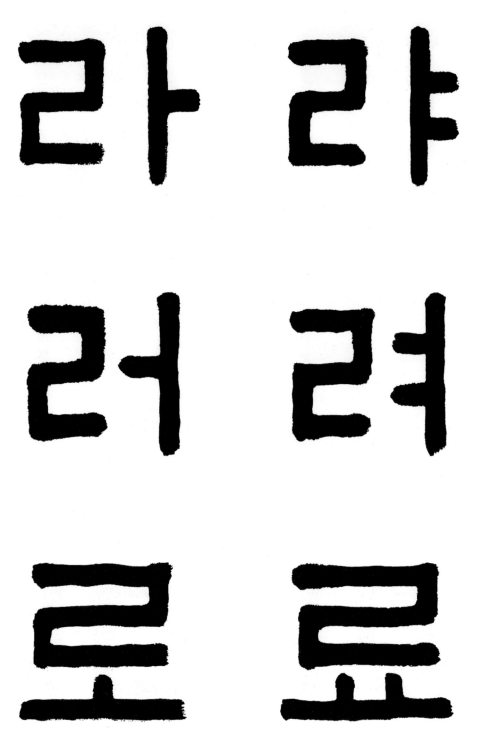

로·료 자음과 모음의 거리는 ㄹ 안쪽
공간에 비해서 약간 넓어지겠지만 많이
차이나지는 않게 써 주세요.

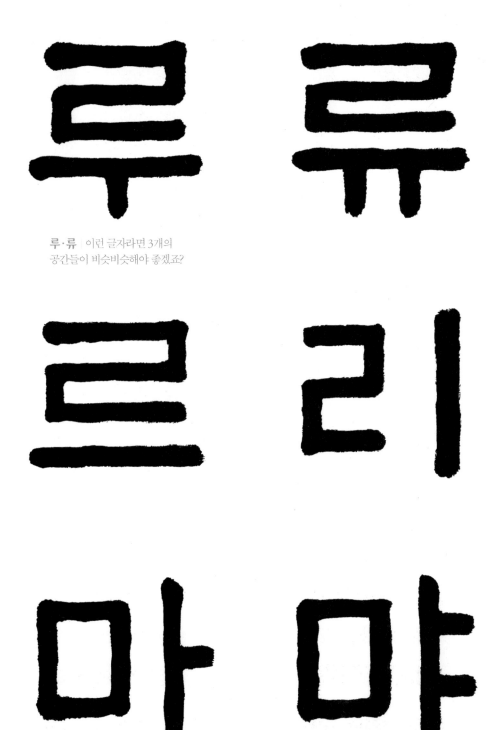

루·류 | 이런 글자라면 3개의
공간들이 비슷비슷해야 좋겠죠?

가장 쉬운 독학 타타오 서예 첫걸음

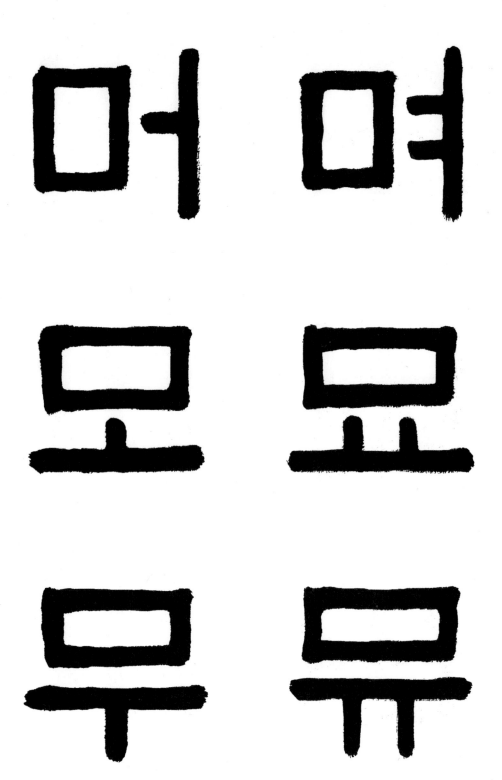

므 미

바 뱌

벼 벼

가장 쉬운 독학 타타오 서예 첫걸음

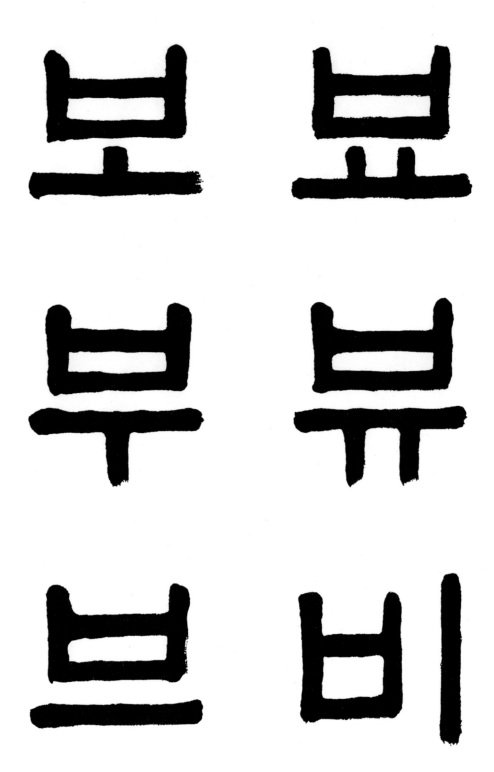

샤 샤

서 셔

서·셔 | 모음의 옆으로 긋기가 ㅅ과 부딪치지 않기 위해 약간 올라간 것을 알 수 있습니다.

쇼 | ㅅ의 지붕이 모음을 살포시 품어 주는 느낌으로 써 주세요.

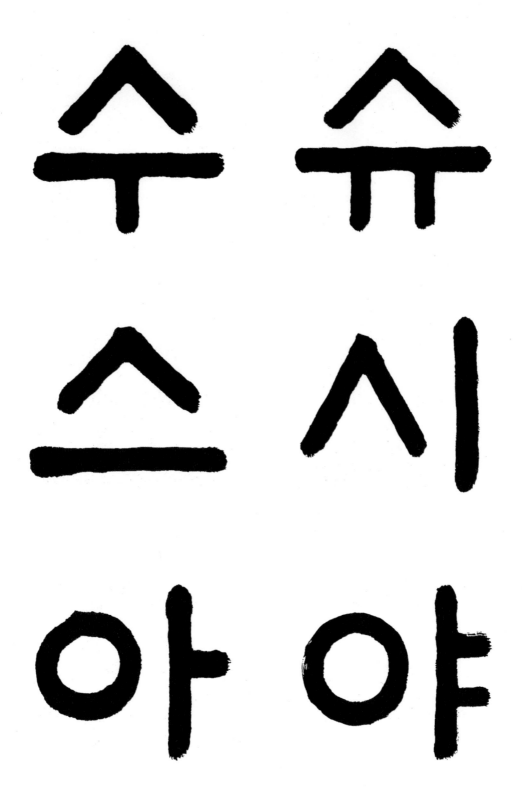

어 여

오 요

우 유

오 의

자 쟈

저 져

저 자음과 모음이 가까워지는 형태라도
달라붙지 않도록 유의해 주세요.

조 죠

주 쥬

즈 지

차 챠

쳐 쳐

쵸 쵸

추 츄

초 치

카 캬

커 | ㅋ의 중간 획과 ㅓ의 옆으로 긋기가
일직선상에 있지 않게 약간 차이를 두는
것도 지루함을 피하는 방법입니다.

코·쿄 | 이런 글자의 경우 안쪽 획을 약간
더 가늘게 쓰는 것이 보기 좋아요. 겉옷은
두껍게, 속옷은 얇게 입는 원리와 같습니다.

 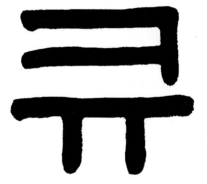

ㅋ ㅋ

ㅌ ㅌ

ㅌ ㅌ

토·툐 이런 글자들은 균간법에 유의해서
써 주세요.

투·튜 균간법에 유의해서 써 주세요.

파 퍄

퍼 펴

표 | 자음과 모음을 붙여 쓰면 혼란이 오기 쉬운 글자입니다. 분명하게 떨어뜨려서 써 주세요.

푸 푹

프 피

하 햐

호·효 이런 글자에서는 ㅇ의 크기 조절이 관건입니다. 자칫 가분수처럼 보이거나 길쭉한 느낌이 날 수 있으므로 ㅇ을 작고 야무지게 써 주세요.

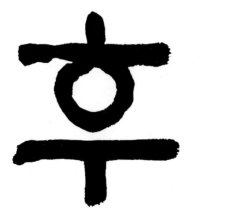

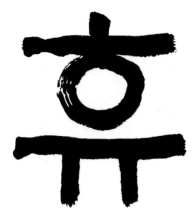

후·휴 ㅇ을 작고 야무지게 써 주세요.

호 히

부록 3

타타오 체본으로
사신비 임서 연습하기

임서의 중요성과 공부 방법

본서의 부록으로 예서의 대표 법첩 사신비史晨碑 체본을 일부 넣었습니다. 이미 간단하게 작품 진도까지 나갔지만, 사실 지금은 임서에 충실해야 할 단계이기 때문입니다.

임서臨書란 법첩이나 체본을 옆에 두고 이것을 보면서 쓰는 학습 방법인데, 아주 초보자일 때는 선생님의 체본을 보고 따라 쓰는 것이 주된 임서 작업이 될 것입니다. 그러다가 기초를 어느 정도 마치게 되면 선생님의 체본과 함께 법첩도 펼쳐 두고 참고하는 게 좋습니다. 그리고 언젠가는 체본을 졸업하고 법첩만 보며 바로 임서하는 단계로 나아갑니다.

10년, 20년 서예를 했어도 계속 체본을 졸업하지 못하면 평생을 스승의 앎과 법法 속에 갇히게 됩니다. 한 사람의 그늘에만 의존해서는 절대 그 스승을 넘어서는 글씨가 나오지 않겠지요. 이 경우 또 하나의 문제점은 서풍도 선생과 똑같아져서 아무리 잘 써 봤자 스승의 아류에 그치게 된다는 것입니다. 반면 여러 법첩을 두루 임서한다는 것은 역대 위대한 서가들을 스승으로 모시는 것과 같은 의미가 있습니다.

우선 이 책은 초심자들을 위한 교재이므로, 제가 쓴 체본을 보면서 임서하는 것을 권합니다. 그리고 어느 정도 숙달의 과정을 거친 후에는 체본은 옆에 두고, 따로 법첩을 구해서 독서대에 올려 두고 두 가지를 다 보면서 참고하여 쓰는 것이지요. 나중에 고수가 되어서도 임서는 늘 창작과 함께 병행하는 것이 좋습니다. 물론 임서를 하는 비율은 한참 공부 과정에 있을 때보다야 줄어들겠지만 내 자신의 한계에 부딪쳤을 때 꾸준한 공부가 한 단계 도약을 위한 발판이 되어 주기 때문입니다.

자, 임서를 할 때의 팁을 드리겠습니다.

한 글자를 쓰기 전에 체본이나 법첩을 뚫어지게 관찰하는 것이 중요합니다. 눈으로 필순을 따르며 써 보는 거죠. 그리고 쓰는 과정에서도 체본을 옆에 두고 얼핏 얼핏 살피며 쓰게 되는데, 이러한 과정 속에 법첩이나 체본의 잔상이 내 글씨에 겹쳐지면서 그 차이점이 눈에 보이게 되는 효과가 있습니다.

임서는 창조를 유발하는 샘물과 같습니다.

옛 서인들은 임서가 부족한 상태에서의 창작은 제멋대로 뜀박질해 보는 당나귀와 같다고 평했습니다. 꾸준한 임서를 통해 지기를 도야하고 품질 좋은 창작으로 꽃피워 내시기 바랍니다.

사신비史晨碑 임서

중국의 공자묘 안에 있다는 한대의 명비名碑 가운데 가장 일품으로 알려진 것이 사신비史晨碑, 예기비禮器碑, 을영비乙瑛碑입니다. 역대 일급 평론가들 역시 이 세 비문을 최고로 손꼽고 있습니다.

사신비는 안정감 있고 근엄한 필체가 제일이고, 예기비는 변화무쌍함이 으뜸이며, 을영비는 그 둘을 아우르는 자형이라고들 합니다. 이 중 무엇을 먼저 쓰든 간에 결국은 고루 다 써 볼 것을 권합니다만 사신비를 제1순의 법첩으로 고른 데에는 범상치 않은 이유가 있습니다. 가장 교과서적이고 모범적인 서체가 바로 사신비이기 때문입니다. 누구나 예서를 시작할 적에 첫 법첩에 가장 큰 공력을 들이게 되는 것이 순리이며 통계입니다. 말하자면 맨 처음 만남이 가장 진솔하고 간절한 법이지요. 그래서 첫 법첩은 모든 장점을 두루 갖추되 너무 기발한 쪽을 권하지 않습니다. 옛 평론가나 서예 대가들은 예서의 공부 순서를 이렇게 권하고 있습니다.

사신비를 통해 바른 방향을 잡고,
을영비를 익혀 큰 틀을 세우며,
예기비를 통해 변화를 갖추어 가라.

제 경우는 그 외에도 장천비, 선우황비, 석문송, 서협송, 소자잔비, 장경비, 광개토대왕비, 봉룡산송, 태산금강경, 목간, 죽간 등 많은 비와 첩을 다 써 보았습니다만 단 하나를 권한다면 역시 사신비입니다. 첫 책으로 장천비나 선우황비 등 방필이 강조된 법첩을 쓸 수도 있으나 워낙 독특한 개성이 담겨 있기에 모든 예서를 아우르는 대표성을 띠기 어렵습니다. 배울 내용이 다 갖춰져 있으면서도 편안하고 아름다우며 균형 잡힌 법첩을 쓰는 것이 중요하지요. 그것이 바로 사신비입니다. 이 비문을 사랑하신다면 반드시 그 보답을 받을 것입니다.

사신비의 전체 글자 수는 1,000자 이상입니다만 그중 반복되는 자도 많습니다. 특별히 자형의 변화가 공부할 만한 것은 중복해서 쓰서도 되지만 본서에서는 제외했습니다. 그리고 파손이 심하여 법첩에서도 알아보기 힘든 글자 역시 빼고 쓰겠습니다.

두 이

세울 건

균간법에 유의해서 써 주세요.

해 년

편안할 녕

세로로 길고 복잡한 글자이므로 상단 지붕을
약간 봉긋하게 써 주면 편안합니다.

열째천간 계

———

파임이 주획이므로 하단의 두 점은
일부러 날씬하게 처리했습니다.

석 삼

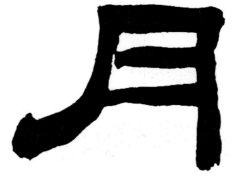

토끼 묘

———

왼쪽, 오른쪽 사각의 모양을
살짝 다르게 표현해야 재밌습니다.

달 월

날 일

가로 왈日과는 달리 위를 막아 줍니다.

초하루 삭

이 글자는 삐침이 두 개 들어가므로
조금 변화를 주어 씁니다.

몸 기

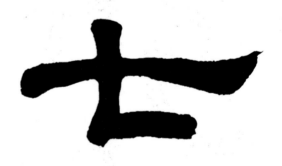

일곱 칠

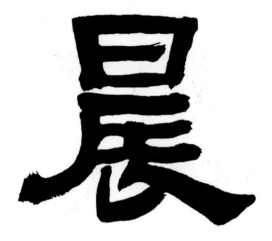

새벽 신

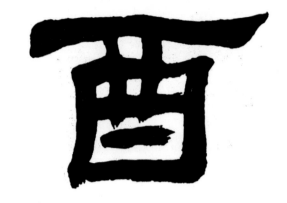

닭 유

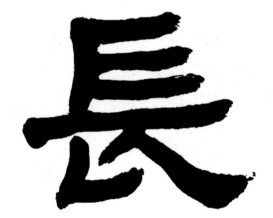

길 장

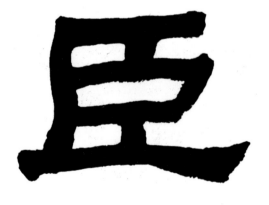

신하 신

이렇게 가로획(횡획)이 반복되는 글자는
길이의 변화를 주는 것이 좋습니다.

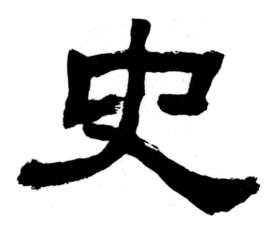

頓

조아릴 돈

史

역사 사

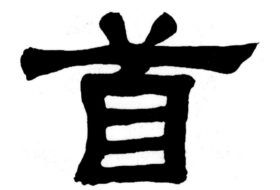

首

머리 수

謙

겸손할 겸

이 글자도 역시 횡획이 많으니
각기 표정이 있게 써 줍니다.

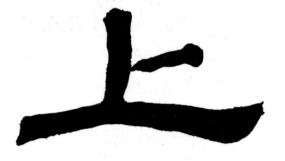

윗 상

죽을 사

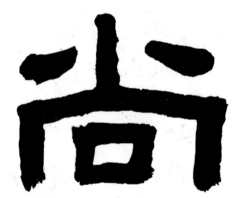

오히려 상

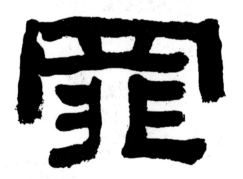

허물 죄

이렇게 주획이 따로 없는 글자라면
글씨의 품을 넓게 잡아 웅장한 감을 줍니다.

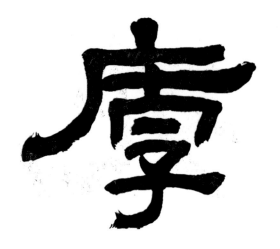

두터울 후

글 서

횡획마다 시작부의 변화를 느껴 주세요.

은혜 은

어릴 몽

하단의 4개의 삐침이 똑같지 않도록
약간씩 펼쳐 줍니다.

부신 부

받을 수

점 3개를 작지만 옹골차게 써 주세요.

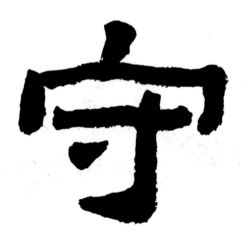

지킬 수

상체는 넓게, 하체는 좁게 해서
음양을 맞춰 줍니다.

맡길 임

사람 인 亻의 시작부는 점법입니다.
쿡 눌렀다가 중봉으로 빼 주는 것이지요.

별 규

얻을 득

아래쪽은 원래 흙 토土를 두 번 나눠 쓰는 것인데
요즘은 연결해서 쓰기도 합니다.

끌 루

있을 재

계집 녀女 자를 잘 쓰기가 쉽지 않은데
위 아래 공간을 비슷하게 써 줘야 합니다.

옛 구

아주 복잡한 글자이므로 횡획들의 굵기를
가늘게 해 줄 필요가 있습니다.

두루 주

집 우

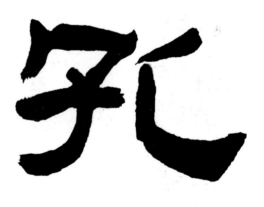
구멍 공

첫 획의 시작부를 쿡 찍은 후에
아들 자子로 이어 씁니다.

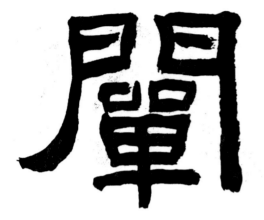

밝힐 천

不

아니 불

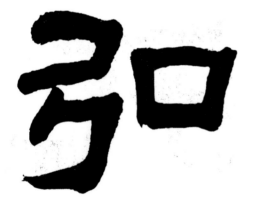

넓을 홍

能

능할 능

왼쪽 궁弓에서 횡획의 각도가 모두 다른 게
느껴지시나요? 그리고 좌우의 크기도 똑같이
맞추지 않아야 음양의 조화가 살아납니다.

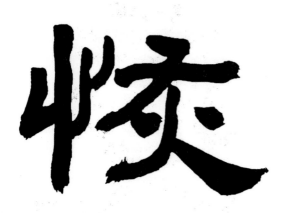

클 회

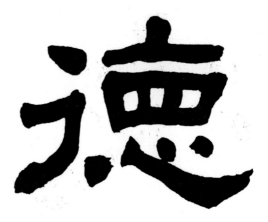

큰 덕

좌측 마음 심�4의 공간을
균일하게 해 줍니다.

한 일

정사 정

밤 야

변할 변

작을 요㸚는 뚱뚱해지기 쉬운 글자이므로
주의해 주세요.

근심 우

일찍 숙

글자의 허리를 살짝 만들어 주는 것이
매력 있습니다.

숨쉴 식

두려워할 포

병풍 병

여러 루

글자 전체의 허리 부분을
날씬하게 써 주세요.

으뜸 원

경영할 영

아래쪽 입 구口 자 두 개에도 변화를 주는데,
위쪽은 허리를 만들어 주고
아래는 안정되게 받쳐 줍니다.

이를 도

써 이

길게 늘어지면 안 되는 글자이므로
아주 납작하게 써 줍니다.

가을 추

벼슬 관

잔치할 향

다닐 행

이렇게 획이 많은 글자는 주획을 강조하는 것
보다는 전체적인 팀워크가 중요합니다.

물가 반

마실 음

———

밥 식食의 내려 긋기는
S자로 굴곡을 주세요.

집 궁

술 주

———

삼수변氵의 중요 포인트는
세 번째 점이 첫 번째 점보다는
약간 왼쪽에 위치한다는 것입니다.

아들 자

주획인 삐침을 웅장하게 써 줍니다.

회복할 복

집 택

예도 례

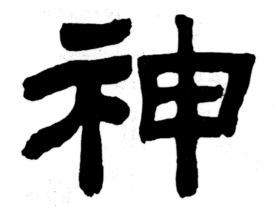

귀신 신

절 배

손 수手 자에서 횡획들의 각도 변화에
유의해 주세요.

앉을 좌

아뢸 알

榱

서까래 최

仰

우러를 앙

桷

모진서까래 각

瞻

볼 첨

대자리 연

視

볼 시

신령 령

———

복잡한 글자이니 획의 살을
빼 주는 것이 좋습니다.

안석 궤

의지할 의

바 소

엄숙할 숙

탈 빙

같은 글자가 두 번 반복될 때는
우측 하단에 점 두 개를 찍어 생략하곤 합니다.

말이을 이

늘어지면 안 되는 글자이니
납작하게 써 주세요.

오히려 유

없을 무

내려긋는 획(수획)의 방향과 느낌을
다양하게 표현해 주세요.

있을 존

포 포

공변될 공

이렇게 획이 적은 글자에서는
두 개의 점을 좀 굵게 찍어 줍니다.

갈 지

가운데 점이 시작이고 왼쪽 점에서
오른쪽 획을 향해 가는 필세를 느껴 주세요.

날 출

좌우의 수획들을 약간 봉긋하게
감싸듯 써 줍니다.

받들 봉

사당 사

돈 전

곧 즉

우측 획이 더 적으므로 약간 낮게
써 주는 것이 좋습니다.

밥 식

아래에 파임이 있으므로
위에서는 파임을 참아 줍니다.

길 수

중간에 끼어든 수획은
너무 굵어지지 않도록 합니다.

잔부어놓을 체

책상 안

주획인 파임을 웅장하게 써 주고
나머지는 조여 줍니다.

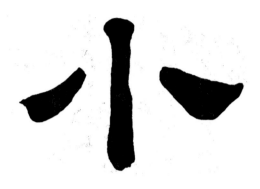

적을 소

가운데 수획에서 양쪽 점이 시작되는 중심부를
약간 날씬하게 써 주는 센스!

갖출 구

마디 절

펼 서

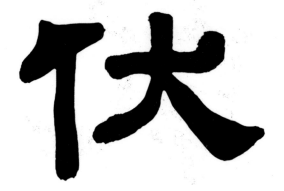

엎드릴 복

———

큰 대大를 먼저 쓰고 상단에
점·을 찍어 줍니다.

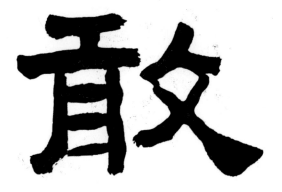

감히 감

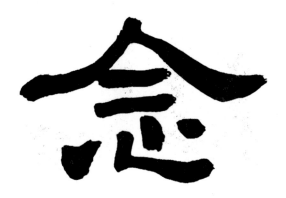

생각 념

———

위에 파임이 있으므로 아래에서는
파임을 참아 줍니다.

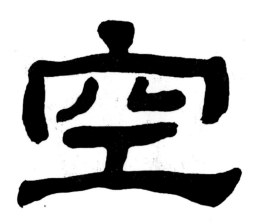

빌 공

빼어날 정

삐침과 파임이 둘 다 주획이니
하체를 웅장하게 써 줍니다.

하늘 건

서녘 서

땅 곤

麟

기린 린

狩

사냥할 수

할 위

獲

얻을 획

주획인 삐침을 S자로 웅장하게 표현해 주고
하단의 점은 작고 야무지게 씁니다.

作
지을 작

漢
한수 한

故
연고 고

制
억제할 제

맺을 계

경서 경

가로 왈

———

날 일 日 자와 다르게
좌상단에 숨구멍을 트여 줍니다.

도울 원

목숨 명

상하의 획이 많지 않은 경우 조금
납작하게 써 주는 것이 예서의 맛입니다.

검을 현

작을 요ㅆ의 하체를 조금 더 넓게 씁니다.

임금 제

언덕 구

비칠 요

또 우

횡획이 많으므로 가늘게 써 주세요.

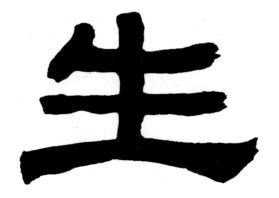

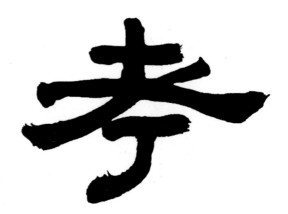

날 생

상고할 고

닿을 촉

곳집 창

期

기약할 기

가 제

붉을 적

아래쪽 점들의 방향을
모두 다르게 써 주세요.

생각할 계

봄 춘

법도 도

벼리 기

글월 문

글지을 찬

철할 철

가장 쉬운 독학 타타오 서예 첫걸음

흴 소

정할 정

임금 왕

옳을 의

임금 황

흰 백白자의 하단을 좁혀 줌으로써
글자의 허리를 만들어 줍니다.

옛 고

대신할 대

버금 아

기릴 포

雖

비록 수

이룰 성

有

있을 유

封

봉할 봉

世

대 세

세로획의 공간을 균등하게 맞춰 줍니다.

四

넉 사

수획의 방향을 모두 다르게 쓴 것에
유의해 주세요.

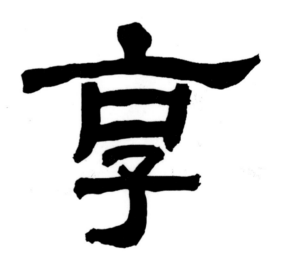

享

누릴 향

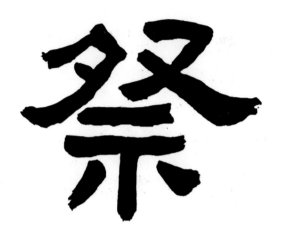

제사 제

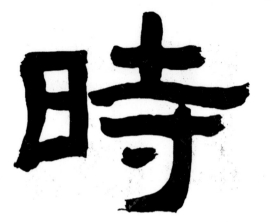

때 시

畢

마칠 필

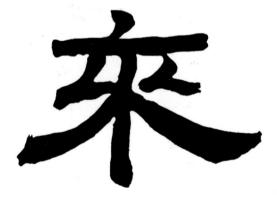

올 래

臨

임할 림

나라 국

하단을 살짝 날씬하게 좁혀 줍니다.

璧

둥근옥 벽

위의 파임이 주획이므로
아래 파임은 작게 써 줍니다.

見

볼 견

삐침과 파임이 둘 다 있는 경우
파임을 더 크게 써 주는 것이 보기 좋습니다.

우리 뢰

화할 옹

관리 리

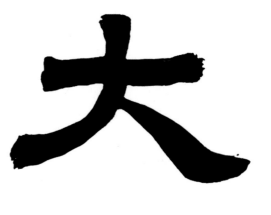

큰 대

» 본서에서는 사신비 전체의 체본을 다 넣을 수 없어서
전반부 180자 가량만 담았습니다.

이제부터는 법첩을 보면서 쓰시는 방법이 있고,
전체 체본을 구하시려면 "타타오 캘리아트"의 [유튜
브 서예학원 - 중급반]에 영상과 함께 체본을 올려 두
었으니 참고하시면 되겠습니다.